家庭美術館／美術家傳記叢書

墨焦・筆豪・**張光賓**

王耀庭／著

文建会策劃　　藝術家執行

照耀歷史的美術家風采

台灣的美術，有完整紀錄可查者，只能追溯至日治時代的台展、府展時期。日治時代的美術運動，是邁向近代美術的黎明時期，有著啟蒙運動的意義，是新的文化思想萌芽至成長的時代。

台灣美術的主要先驅者，大致分為二大支流：其一是黃土水、陳澄波、陳植棋，以及顏水龍、廖繼春、陳進、李石樵、楊三郎、呂鐵洲、張萬傳、洪瑞麟、陳德旺、陳敬輝、林玉山、劉啟祥等人，都是留日或曾留日再留法研究，且崛起於日本或法國主要畫展的畫家。而另一支流為以石川欽一郎所栽培的學生為中心，如倪蔣懷、藍蔭鼎、李澤藩等人，但前述留日的畫家中，留日前也多人曾受石川之指導。這些都是當時直接參與「赤島社」、「台灣水彩畫會」、「台陽美術協會」、「台灣造型美術協會」等美術團體展，對台灣美術的拓展有過汗馬功勞的人。

自清代，就有不少工書善畫人士來台客寓，並留下許多作品。而近代台灣美術的開路先鋒們，則大多有著清晰的師承脈絡，儘管當時國畫和西畫壁壘分明，但在日本繪畫風格遺緒影響下，也出現了東洋畫風格的國畫；而這些，都是構成台灣美術發展的最重要部分。

台灣美術史的研究，是在1970年代中後期，隨著鄉土運動的興起而勃發。當時研究者關注的對象，除了明清時期的傳統書畫家以外，主要集中在日治時期「新美術運動」的一批前輩美術家身上，儘管他們曾一度蒙塵，如今已暗夜中的明星，照耀著歷史無垠的夜空。

戰後的台灣，是一個多元文化交錯、衝擊與融合的歷史新階段。台灣美術家驚人的才華，也在特殊歷史時空的催迫下，展現出屬於台灣自身獨特的風格與內涵。日治時期前輩美術家持續創作的影響，以及國府來台帶來的中國各省移民的新文化，尤其是大量傳統水墨畫家的來台；再加上台灣對西方現代美術新潮，特別是美國文化的接納吸收。也因此，戰後台灣的美術發展，展現了做為一個文化主體，高度活絡與多元並呈的特色，匯聚成台灣美術史的長河。

行政院文化建設委員會為累積豐富的台灣史料，於民國81年起陸續策畫編印出版「家庭美術館——美術家傳記叢書」，網羅20世紀以來活躍於台灣藝術界的前輩美術家，涵蓋面遍及視覺藝術諸領域，累積當代人對台灣前輩美術家成就的認知與肯定，闡述彼等在台灣美術史上承先啟後的貢獻，是重要的藝術經典。同時，更是大眾了解台灣美術、認識台灣美術史的捷徑，也是學子及社會人士閱讀美術家創作精華的最佳叢書。

美術家的創作結晶，對國家社會及人生都有很重要的價值。優美藝術作品能美化國家社會的環境，淨化人類的心靈，更是一國文化的發展指標；而出版「美術家傳記」則是厚實文化基底的首要工作，也讓台灣美術發展的結晶，成為豐饒的文化資產。

Artistic Glory Illumines Taiwan's History

The development of fine arts in modern Taiwan can be traced back to the Taiwan Fine Art Exhibition and the Taiwan Government Fine Art Exhibition during the Japanese Occupation, when the art movement following the spirit of The Enlightenment, brought about the dawn of modern art, with impetus and fodder for culture cultivation in Taiwan.

On the whole, pioneers of Taiwan's modern art comprise two groups: one includes Huang Tu-shui, Chen Cheng-po, Chen Chih-chi, as well as Yen Shui-long, Liao Chi-chun, Chen Chin, Li Shih-chiao, Yang San-lang, Lu Tieh-chou, Chang Wan-chuan, Hong Jui-lin, Chen Te-wang, Chen Ching-hui, Lin Yu-shan, and Liu Chi-hsiang who studied in Japan, some also in France, and built their fame in major exhibitions held in the two countries. The other group comprises students of Ishikawa Kin'ichiro, including Ni Chiang-huai, Lan Yin-ting, and Li Tse-fan. Significantly, many of the first group had also studied in Taiwan with Ishikawa before going overseas. As members of the Ruddy Island Association, Taiwan Watercolor Society, Tai-Yang Art Society, and Taiwan Association of Plastic Arts, they are the main contributors to the development of Taiwan art.

As early as the Qing Dynasty, experts in calligraphy and painting had come to Taiwan and produced many works. Most of the pioneering Taiwanese artists at that time had their own teachers. Contrasting as Chinese and Western painting might be, the influence of Japanese painting can be seen in a number of the Chinese paintings of the time. Together they form the core of Taiwan art.

Research in the history of Taiwan art began in the mid- and late- 1970s, following rise of the Nativist Movement. Apart from traditional ink painting of the Ming and Qing dynasties, researchers also focus on the precursors of the New Art Movementthat arose under Japanese suzerainty. Since then, these painters became the center of attention, shining as stars in the galaxy of history.

Postwar Taiwan is in a new phase of history when diverse cultures interweave, clash and integrate. Remarkably talented, Taiwanese artists of the time cultivated a style and content of their own. Artists since Retrocession (1945) faced new cultures from Chinese provinces brought to the island by the government, the immigration of mainland artists of traditional ink painting, as well as the introduction of Western trends in modern art, especially those informed by American culture, gave rise to a postwar art of cultural awareness, dynamic energy, and diversity, adding to the history of Taiwan art.

In order to organize the historical archives of Taiwan art, the Council for Cultural Affairs has since 1992 compiled and published *My Home, My Art Museum: Biographies of Taiwanese Artists,* a series that recounts the stories of senior Taiwanese artists of various fields active in the 20th century. Accumulating recognition and acknowledgement for them and analyzing their contributions to the development of Taiwan art, it is a classical series of Taiwan art, a shortcut for us to understand the spirit and history of Taiwan art, and a good way for both students and non-specialists to look into the world of creative art.

Art creation has important value for the country and society from which it springs, and for the individuals who create or appreciate it. More than embellishing our environment and cleansing our souls, a fine work of art serves as an index of the cultural status of a country. As the groundwork of cultural development, publication of the biographies of these artists contributes to Taiwan art a gem shining in our cultural heritage.

目 錄 CONTENTS
墨焦・筆豪・張光賓

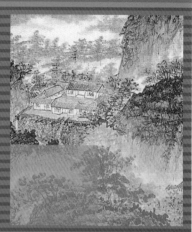

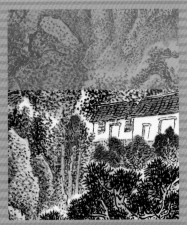

附錄

張光賓 （Chang Kuang-Bin, 1915~ ）

台灣藝壇當中，以張光賓高齡九十七歲，猶能自在地筆墨揮灑，且老而碩健者，加以其書畫史家的身分，至今年資經歷能相若、兼有如此成就者，可能難以舉出第二位了。

張光賓出生於四川，初中畢業後在家鄉小學教書，至二十八歲進入重慶的國立藝專，隨傅抱石、李可染等老師習畫，書畫訓練方正式起步。1948年後，張光賓來台，在海軍中任文書職，後以國防部諮議官身分退役，再以五十五歲之齡進入故宮書畫處，近二十年的書畫創作與研究生涯，就此展開。

張光賓寫書法，各體均擅，作畫則以其點皴法的無窮層次，獨樹一格。同時，他對於元代書畫史及其周邊的研究，通達成就，也是眾多中國書畫史學者、先進與後學，所共同景仰的人物。

張光賓與自己的書法作品合影

裴將軍

裴將軍大界制六合猛如清
九玹戰不夜就軍勝陵何
牝戰如筆臨北荒怛赫耀英材
翹翔瀟灑湖風□昌□
□躍□□□□□

I • 家鄉，在那動亂的時代

家鄉是天府之國，四川達縣香爐山。寧靜的一個山村裡，三間茅屋，家中還算溫飽。知書達禮，初中一畢業，小學教師是生涯的起點，一個什麼都教的包辦制，也做了校長。知識的渴求，再到縣城，師範教育裡，小校長老學生，成了學生群裡的「娃娃頭」。

[下圖]
1949年張光賓全家攝於屏東，時任海軍第二艦隊指揮部少校祕書。
[右頁圖]
張光賓　蜀山青青（局部，全圖見P.12）　2002　彩墨　360×35cm

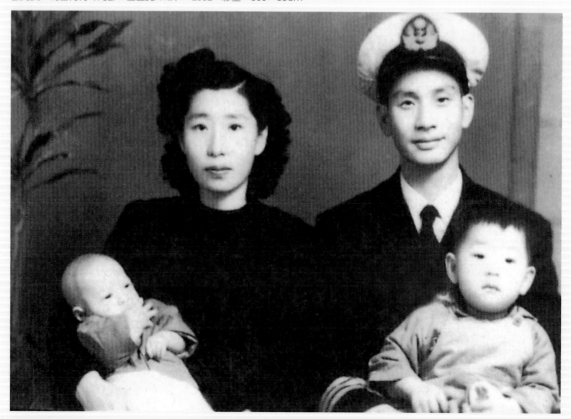

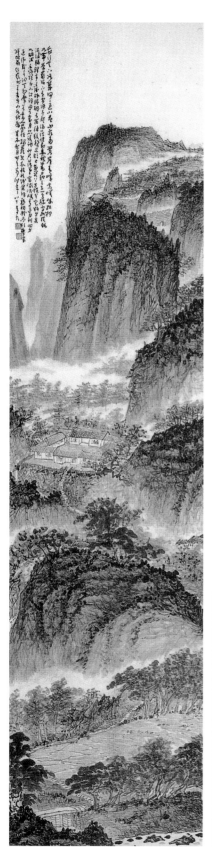

家鄉山水，蜀道難的景色

　　張光賓出生於1915年。2007年應國立歷史博物館之邀，做了「口述歷史」的回憶性自述，當時他提道：

　　我的名字光賓，取字為序賢，號于寰，生肖屬兔，在家中排行第二，有一位哥哥，但是他在二歲時過世了，還有一個弟弟取名張光寅。我土生土長，家裡是在四川達縣香爐山，西雙河鄉（今沿河鄉），那邊是很偏僻的鄉村，小時候就是開門見山，一開門就看到那個景象。

　　〈家鄉山水〉是書畫家張光賓畫他自己的祖居——四川達縣香爐山。這是長條幅的畫，整幅高山峻嶺，低處到高，以「之」字形往上延伸，山峰之間，開闢出的平坡矗立著人家，畫中右側的三間茅屋，就是張光賓的家屋。

　　再往上一層，有一大戶人家，那是畫家小時候的玩伴好友，也是台灣著名的前海軍總司令黎玉璽的祖居。畫家在左上方有一長題：「我行天下路幾回……」。此畫繪於2003年，距離張光賓1946年離開四川重慶，到1992年一度重返故鄉探

[左圖]
張光賓　家鄉山水　2003
彩墨、紙　136×35cm

[右圖]
〈家鄉山水〉局部，可見三間茅屋。

[右頁圖]
張光賓　三松故居　2002
水墨　96×48cm

親，已是相隔半個世紀以上了。這是動亂時代的無可奈何之局。這幅〈家鄉山水〉也是張光賓的懷鄉之作、故鄉的寫真。張光賓說，作畫不憑空想像，但師法古人，落實「畫中有詩，詩中有畫」的雅趣，將古代文人詩詞中的意境悠然重現。這幅畫有離鄉時的記憶，也有畫家對心目中山水的剪裁。1993年的〈古木舊居〉(P.12)畫的是家鄉另一景。

對於一般人，李白著名的詩句「噫吁嚱！危乎高哉！蜀道之難，難於上青天！」讓人對四川的地貌有了第一印象。李白詩中描寫的「蜀道」，並不是畫家的故鄉，然而畫中的山巒，出現的山家，卻也可用「危乎高哉」來形容。四川更有「天府之國」的美譽，古來蜀國就是一個高文明的地方，遠在10世紀的五代，西蜀的畫家就已獨樹一幟。畫中一座座山峰羅列，聳立天際，真是「危乎高哉」！

近代中國的國難，中日

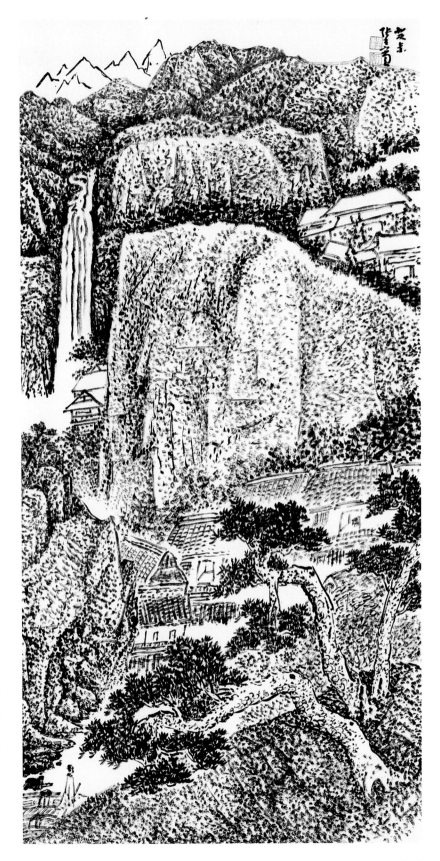

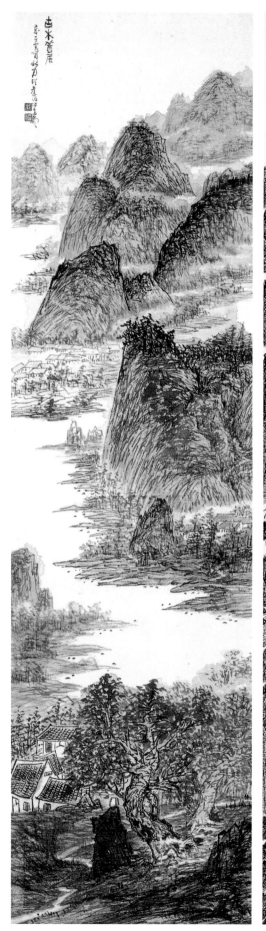

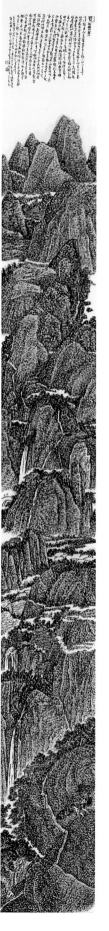

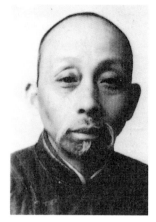

張光賓父親

戰爭，人口的移動，使得四川更是匯集了各種人才，張光賓學藝因而受惠。一樣地持續戰亂，促使他於1948年來到台灣，從此定居，在台灣繼續成長，成為一位著名的書畫家與書畫史專家。

接受傳統、新制兩段教育

　　張光賓青少年成長背景是在20世紀初期，當時中國內部的普遍狀況，是新舊時代交替。他到小學校讀書，也在老家接受傳統的私塾教育。張光賓回憶説：

　　家裡沒有什麼人畫畫，祖父稍稍地可以教一教小孩子。我父親，字國柱，號執珪，以號行。他在鄉

[左圖] 張光賓　古木舊居　1993　彩墨　125×35cm
[右圖] 張光賓　蜀山青青　2002　彩墨　360×35cm

下來說，也不過是一個初中程度的人，讀警察學校，後來擔任區長，並在區公所從事文書工作，也教點書。小時候，我父親是有一些畫啊、書法的收藏，平常都看不到的，過年的時候拿出來掛一掛，有的（我）喜歡，但是說不上什麼理由。

我是一個很平常的人，沒有受過什麼特別的訓練或是有過特別的經歷。在過去就是照著長輩的話識字讀書，年幼時在家鄉不像現在有幼稚園之類的地方讓我們就學，所以也談不上有什麼太多的教養，大多是與附近小孩玩在一塊。若要說真正地學習，那可說是當我大約六、七歲時從我祖父那裡開始的，當時他教幾個兒童，我就跟他一起讀《大學》、《中庸》。後來我在十一、十二歲時，因為父親又在新制的小學裡面教書，所以我就跟著父親學習。要說起我對幼時記憶比較深刻的事，說實在的，我小時候長得蠻漂亮的，容易被高年級學生欺負，這算是對於小時候有的印象。這是四川版的霸凌。

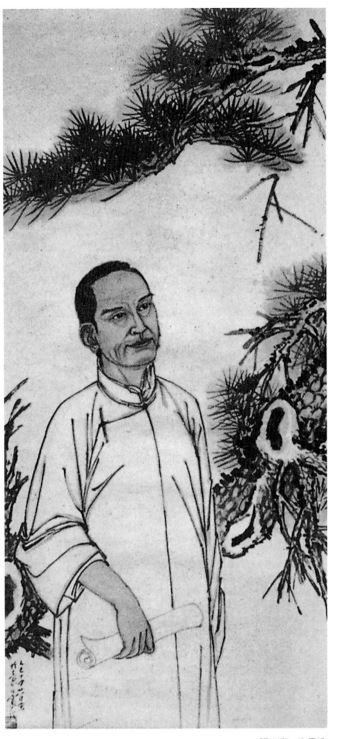

張光賓　自畫像

初為人師，樣樣功課都教

　　初入社會，張光賓從事小學教師之職。根據他口述，這時他已初中畢業，到故鄉四川的小學裡教書了。當時家鄉教書的環境不是很有

張光賓就讀達縣縣立簡易鄉村師範學校的畢業證書

規範，雖已不是私塾，但是全部的課程都由一位老師擔任，什麼都得教，好像變成一個人主持的學校。他在十八歲時就結了婚，娶的是指腹為婚的妻子許光潔女士。後來張光賓決定再到鄉村簡易師範學校就讀一年，等於再去讀一個速成的師資訓練。那一年中，他除了進修之外，也教畫圖，而且更喜歡音樂。

張光賓說：「我從小是比較喜歡音樂，所以在音樂方面，有好多樂器我都能玩，例如簫、笛、胡琴、梆子等等，而且大部分都是自己做的。」

1937年，張光賓二十三歲了，他從簡易鄉村師範學校畢業之後，又回到故鄉的小學裡教書，學校中的課程包括有：音樂、美術、勞作、體育四科，稱為「四工科」。張光賓四樣課程都教，前後在學校待了六年，1941至1942年間還做了兩年的小學校長。

他回憶當時情形，說道：

那個時候還在戰時（中日抗戰），物資很缺乏，我們在小學裡面要訓練童子軍，所有的訓練裝備，像童子軍繩、童子軍棍、童子軍的制服，統統都是自己創造、自己做的。例如，那時候在抗戰時買不到卡其布作童子軍制服，卡其布又很貴，所以就拿生的白布來做。山上有幾種染黃顏色的梔子，還有一種植物叫做老鼠刺，它的外頭有刺，根是黃的，把它挖起來拿到鍋裡頭去煮，加上一點燒酒，再把這個布倒到裡頭去煮，就變成一種黃顏色的布，然後到城裡去買一套童子軍制服，把它拿來拆開，拆開來之後一塊、一塊地讓學生的每位家長畫一個圖樣，拿回去就照著孩子的身體大小去做。……有時候還要出去交際，就是鄉與

鄉、學校與學校互相交流，還去露營，所以那段時間在學校裡很有趣味！

辭校長職，回頭再去讀書

張光賓獲任四川達縣萬家鎮小學校長的委派令

做了小學校長，張光賓並不以此滿足，還想去讀書。當時縣城裡面有一所省立高中師範學校，於是他毅然辭去校長職務，考入省立高中師範就讀了一年半。因為他當過校長，歲數比其他同學都長些，順理成章成了「娃娃頭」，當上學生自治會的會長，在三民主義青年團裡，軍訓教官是隊長，張光賓是副隊長，也是區分部的委員。

他說：「所以我在學校裡面，有時向學校爭取一些學生的權益。師範學校都是公費嘛！第一次考進去的時候七十五個人一班，但是到第二個學期，班上裡頭有人跟不上的就被淘汰了，還有的人不願意讀師範，要去讀高中的也離開了，所以那一班只剩下四十、五十個人，但是校方還想跟省政府領這個、領那個，還是照原來七十幾個人這樣地報。在這裡頭有了二、三十個空缺，所以那時候我們想因為學校有很多都是公費，而同學們的伙食也很差，我當時在學生宿舍裡負責辦伙食，學校裡其他什麼文具啊、服裝啊這些公費我們不管都可以，我希望校方把伙食費拿出來，讓我們的伙食可以改善，學校行政當局不是很喜歡，所以不知道藉什麼理由把我們開除了。」

張光賓被開除之後，前往重慶，在一個剛成立的戰時青年宣導團裡任職。《中央日報》有一位很有名氣的記者叫做劉毅夫，就是當時這個戰時青年宣導團訓練出來的。套一句現在的話來說，張光賓那時還是一位「學生意見領袖」。

15

II• 進修與成長

在那動亂的時代，四川成了大後方，也因此人文薈萃。他進入了國立藝專，就這樣進入了書畫藝術的領域。為傅抱石老師理紙磨墨，受李可染的畫法啟發。親炙大師，書畫創作、美術史研究的典範，就此成了一生的指標。

[下圖]
張光賓年輕時就愛研讀書畫，時常伏案抄寫。
[右頁圖]
張光賓　三徑就荒（局部）　2003　水墨　68×45cm

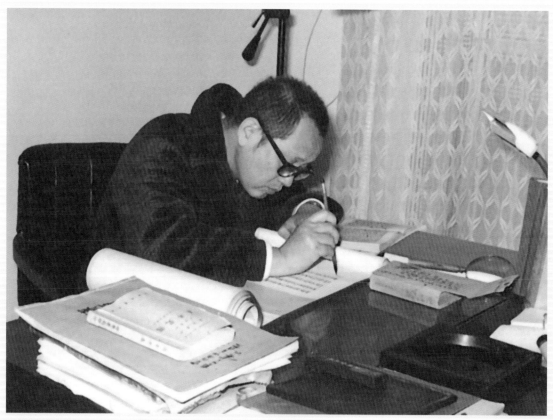

藝專學藝，打下術業基礎

張光賓於1942至1945年就讀設於重慶的國立藝專，正式進入繪畫專業。這段學程，對張光賓是書畫藝事的奠定。當時的名師雖多，在學期間深受傅抱石老師的影響。張光賓回憶錄上寫了許多他與同學親炙傅老師的情形。

傅抱石前來授課，攜帶的黑包包裡始終放有三本書，即他自著的《摹印學》、《石濤上人年譜》，以及唐朝張彥遠著的《歷代名畫記》。張光賓與其他兩位同學曾向傅老師商借此三本書各抄寫一份。

傅抱石是現代中國水墨畫壇的代表畫家，張光賓對他在課堂之外親炙傅抱石的情形也有所回憶。當時，傅抱石住在中央大學臨時蓋給老師住的簡陋宿舍裡，天氣好的晚上，張光賓與同學渡過嘉陵江，去找中央大學的朋友聊天。平常差不多隔些時候，一、兩個月就到金剛坡傅抱石家裡去。張光賓與同學早上6點多在學校吃了早飯，由學校出發，爬山到傅老師住的地方，抵達時大概10點左右，老師通常還沒有起床，就被學生鬧起來，吃過中飯再回來。

兩岸隔絕，台灣大約在1980年代才較易欣賞到傅抱石的畫作。中日戰爭期間，傅抱石作畫用紙，就地取材，張光賓有所記述。傅抱石用來畫畫的紙，就是所謂的貴州皮紙，與早期台灣生產的美濃紙很像，但只有4尺長、2尺寬。處理貴州皮紙，加上一些明礬水刷一刷，並不需要加膠。

傅抱石充分利用紙性，畫出的山水就與傳統

傅抱石　山水　1955
彩墨　28×40cm

繪畫不一樣。張光賓也常為傅老師的用紙做這種皮紙上刷礬的工作。因為傅抱石常委託學生們在重慶購買紙張，買來後，利用星期假日學校沒人，張光賓就和幾位同學把紙刷上礬水，學校有個大院子，在內院牽線掛紙，晾曬乾了之後，整理好，再把紙送給傅抱石，張光賓與同學不少次是為了送紙而到傅老師家。

古人常說，做為書畫弟子，第一步就是為老師理紙磨墨。張光賓跟傅抱石的關係正是這樣的，到老師家去，也是看他怎樣作畫，這樣親近的機會多了，就變成了入室弟子，也因此熟悉了傅抱石的創作觀念與技藝。

傅抱石〈風雨歸牧〉畫的是狂風暴雨來臨，

傅抱石　風雨歸牧
1945　彩墨、紙
75×44cm

山坡上的竹林，被強風壓下，牧童急著渡過溪水。看畫上有些白點及白線，風雨一排排地吹襲而到，這就是先借助作畫之前刷礬水的效果。由於刷過礬水的地方不沾墨與顏料，自動地留下白白的雨點與傾瀉的雨

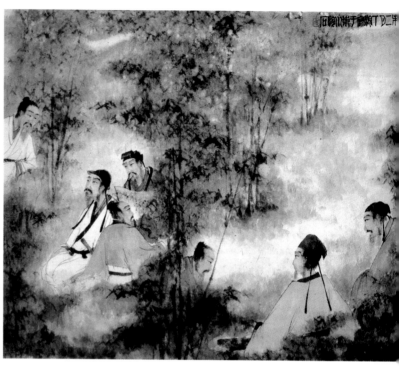

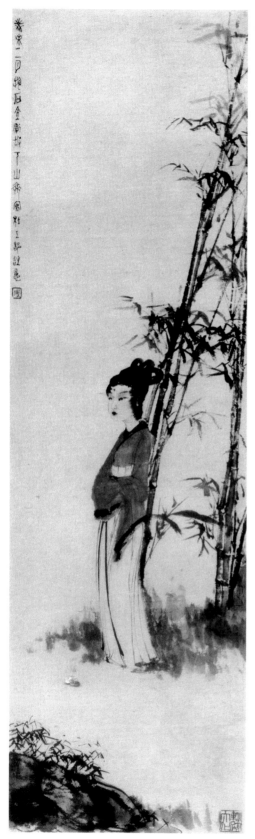

水，描繪一瞬間的風雨來臨，效果非常的戲劇化。往昔的畫家畫暴風驟雨，很少採用這樣的方法。

傅抱石另一幅〈杜甫詩意圖〉，畫的是「日暮倚修竹」的仕女。女性優柔的身段被畫出來，臉部欲說還休的表情，畫家用輕淡的朱紅色染臉，卻點出唇紅。畫衣紋用細緻婉轉的線條。

在張光賓的〈蕉葉仕女〉中，女士的體態卻是修直挺立，線條也同樣是細緻的一類。傅抱石筆下的仕女有一股盛唐貴族的風華，在張光賓筆下則秀骨清象，看來更令人知道未經修飾的「底事」。他畫中女士的體態與開臉（指臉部五官表情）古雅出塵，也非一般仕女畫家所能望其項背。

少長咸集，群賢畢至，傅抱石所畫東晉時代有名的〈竹林七賢〉中，濃蔭的竹林點出畫題，人物或聚或散。畫古裝的人物「文會圖」，傅抱石也是使用刷

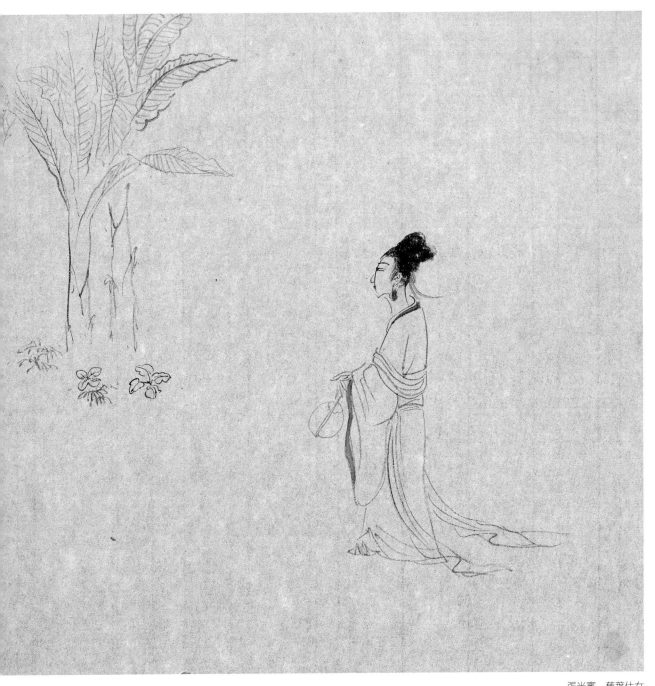

張光賓　蕉葉仕女

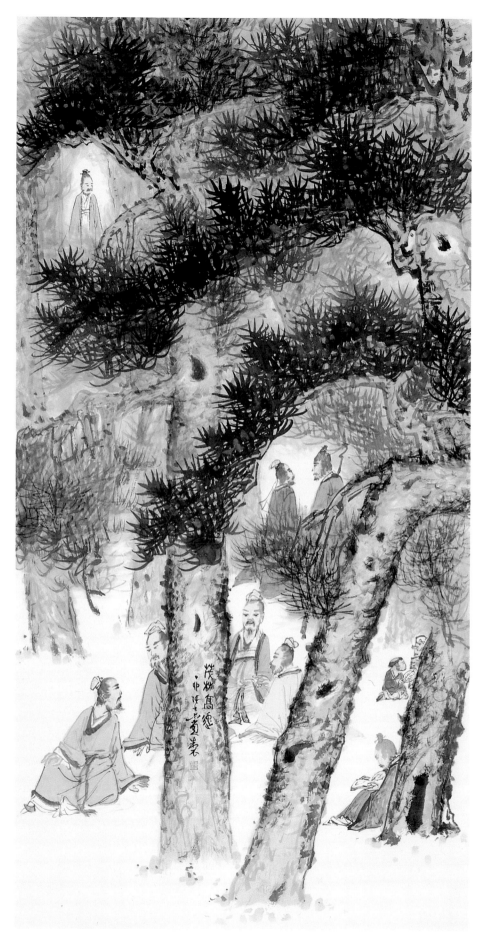

過礬水的紙張，染
出一派浪漫煙霧
的竹林。張光賓
也喜歡這樣的題
材。把優雅的古裝
人物雜置在林木
中。1982年的〈秋
林雅集〉，將人物
會集於紅葉墨樹
中，人物有的相互
交談，有的獨自緩
步慢行，小童抱琴
相隨。人物輪廓線
條，也是追隨傅抱
石的形態，但是張
光賓畫這一類「雅
集」人物，線條總
顯得更瀟灑不拘
束。這種在山林水
邊活動的人物，並
不一定要畫得精
緻，但一定要畫出
人物的神情與動
態。我們可在〈茂
林高逸〉把大松

[左圖]
張光賓　茂林高逸　1987
彩墨　136×69cm

[右頁圖]
張光賓　秋林雅集　1982
彩墨　70×45cm

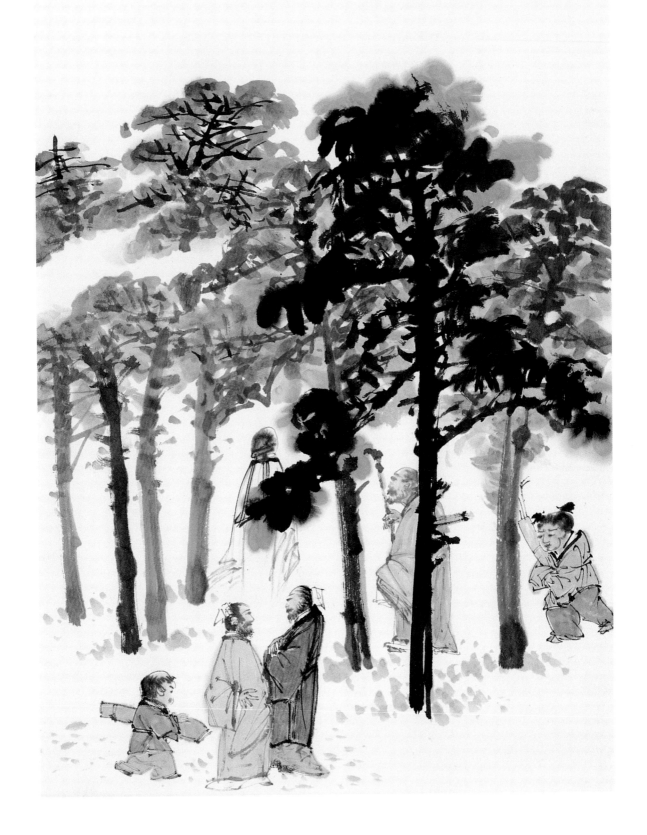

穠林雅集

戊圖七十
一年冬
壬戌當
夏揮汗
心高士
雅集之
閒嘗突
壺小巖
山府岸
陸色臺
莊記

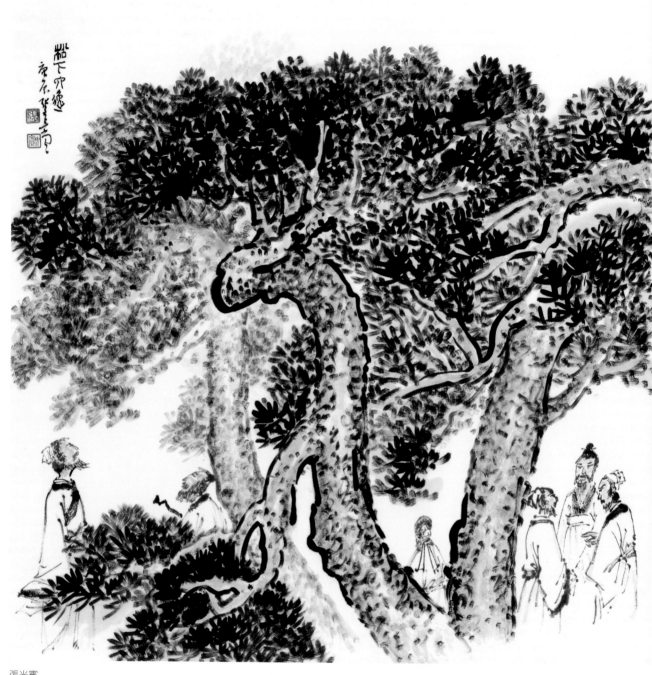

張光賓
松下六逸
2000
水墨
45×48cm

樹當前景,透過松樹,這些人物或坐或立的相互活動中看出;〈林泉清
集〉是俯瞰式的構景,把人物置放於左下一角,可看出其中意趣。

張光賓
林泉清集
1978
彩墨
127×60cm

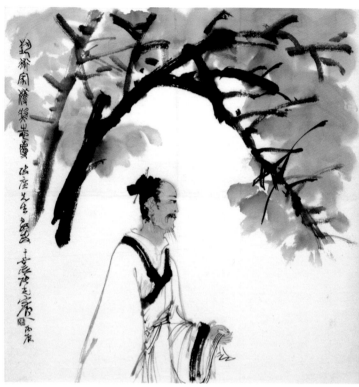

張光賓　王景玄造象
1981　彩墨
90×69cm

[右上圖]
1976年張光賓贈予藝
術家雜誌社的彩墨作
品（藝術家雜誌社提
供）

名師傅抱石、李可染指導

　　張光賓所畫的人物畫，友朋後學之間少見評介，基礎上得自傅抱石，但也不為繩範。〈靜中有悟〉簡筆人物畫中，他當然熟悉梁楷一路，其興到筆落，成形於轉瞬間，大有山水畫點景人物或者是文人雅興的逸態，然而更疏放自由。張光賓常喜歡隨手畫小幅畫、人物畫，以破毫揮灑，就如此〈靜中有悟〉畫出紅葉，既有秋意搖落的動態，復有野放的意味，下筆何其熟練？人物雖小，神情具足，線條及墨色，發而中節，功力就見於此。

　　就仕女造形，張光賓來自師門。傅抱石畫人物先畫臉：先上底色，在將乾未乾之際，用尖羊毫畫眉，好像長到肉裡去了，平塗時用赭石加一點淡墨。張光賓畫人物也是如此，一樣地先上個底色再畫臉。畫山

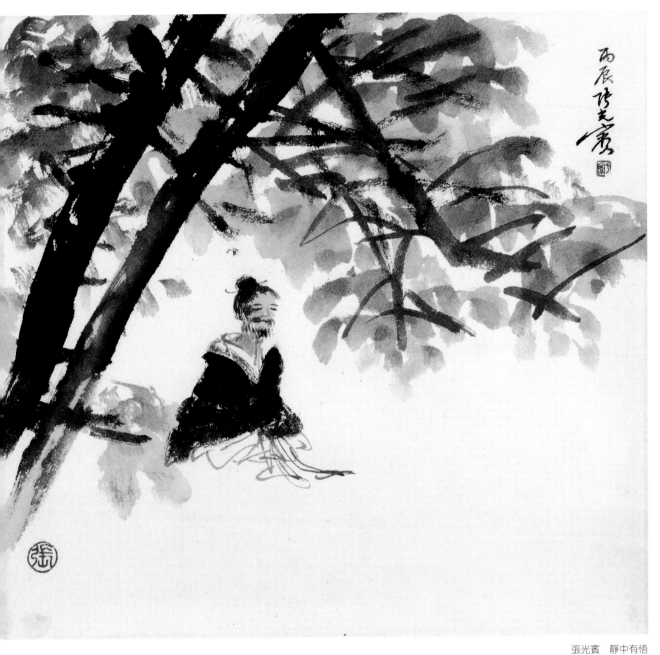

張光賓　靜中有悟
1976　彩墨
30×32cm

水傳統的方法是先畫皴再染，傅抱石是先用淡淡的赭石色，加一點淡淡
的墨先塗成大體形狀，在將乾未乾時再用皴鉤，所以線條會暈出來。這
是傅抱石學自日本當代畫家、接受西方水彩畫法的步驟。山水林木，由
淡到濃，一層層地往上加色。張光賓畫山水，他也常在畫中搭配許多人
物，這也是受師門影響的習慣。

李可染　山水
1943　水墨

[右上圖]
黃賓虹　設色山水
98×35cm

[右頁圖]
張光賓　寒山深處高士多
1946　彩墨
106×35.5cm

款識：三十五年暮春寫於故都
旅次蜀中 于寰
鈐印：于寰之印

李可染是張光賓另一位受教的老師，李可染擅長山水及人物。張光賓在藝專及1949年前後的作品，跟李可染的風格反而更接近。

李可染1943年的〈山水〉，畫風也是屬於簡率一類。用黑墨直接點出樹葉，遠方一山峰，也是以簡要不繁的線條勾勒出來。整體來看，畫面上墨是濕潤的，點綴其中的人物，沒有太刻意去畫，卻捕捉得到動態。

張光賓至今尚保有1946年〈寒山深處高士多〉、〈江湖同遊地分

手自依依〉兩幅畫。以兩人的畫相較，氣氛上有點相同，做為學生的張光賓，畫中叢樹間兩高士拱手話別，一人搖舟將行。畫樹畫山，筆墨造型都比較精謹。兩人的畫，都有意畫出山林水優游的天地，也學當時流行於畫壇的清初石濤。

張光賓畢業後到東北工作，民國三十七年（1948）三十四歲時，他自東北到南方去，經過北京時，去看了當時人正在北京的李可染。張光賓記下見到李老師時，李可染一方面作畫，一方面卻腳踩搖籃，哄著睡在搖籃裡的次子。談話中李可染說起，他手邊有不少黃賓虹的畫。黃賓虹的畫通常是畫四開大小，大的就畫成對開，沒有全開的；對開的畫有很多。更有意思的是黃賓虹九十幾歲晚年時候的畫法，據到過黃賓虹畫室的同學提過，看到老師用銅墨盒的墨汁作畫，墨汁天天累積，就是俗稱的「宿墨」，就是成了脫膠的隔夜墨，顏料也沒有加水化開，所以花青、赭石都還一坨、一坨的。年老眼花，墨與顏料常是混在一起留在畫面上。這樣錯打錯著，看起來，就是古拙厚重，趣味性很高。這對晚近的張光賓作畫，有所啟發。

至於傅老師，張光賓從東北南下到南京，曾專程去南京大學講舍探望過傅抱石一次。但因時局的變化，到了1949年以後，張光賓與這兩位老師就完全斷絕了聯絡。傅抱石1965年過世，去世較早，僅享年六十一歲。民國六十四年（1975）張光賓編著的《元

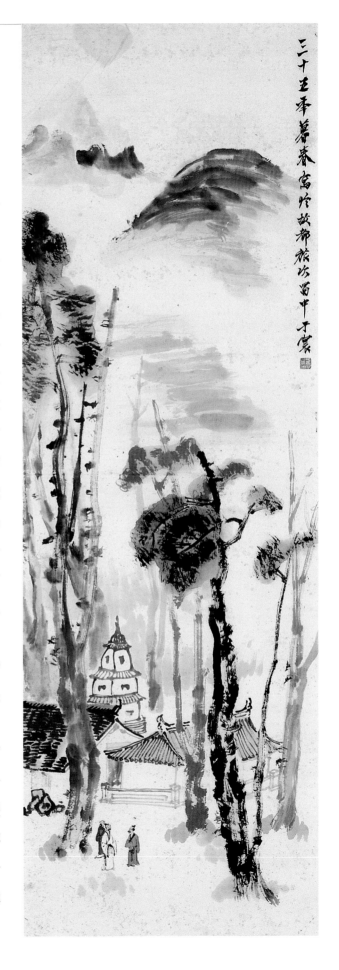

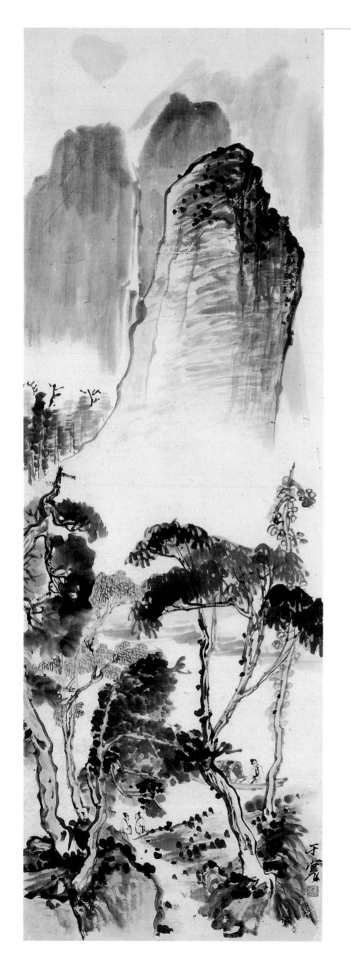

四大家》在台灣印製出版時，李可染還在世，曾透過海外轉寄過去。遺憾的是民國七十六年（1987）張光賓七十三歲從故宮退休時，雖然李可染仍健在，卻未能去拜見他。李可染生前曾題「張光賓書畫集」，於1993年由玄門出版社、2003年由台北蕙風堂出版的《張光賓書畫集》所使用。

　　張光賓讀國立藝專時期，尚有黃君璧、豐子愷、陳之佛、高鴻縉諸老師。國立藝專這三年，影響他最深的是傅抱石和李可染兩位師長。傅抱石對日本、唐、宋、元繪畫史方面的研究非常踏實，也影響了張光賓日後的中國書畫史研究。

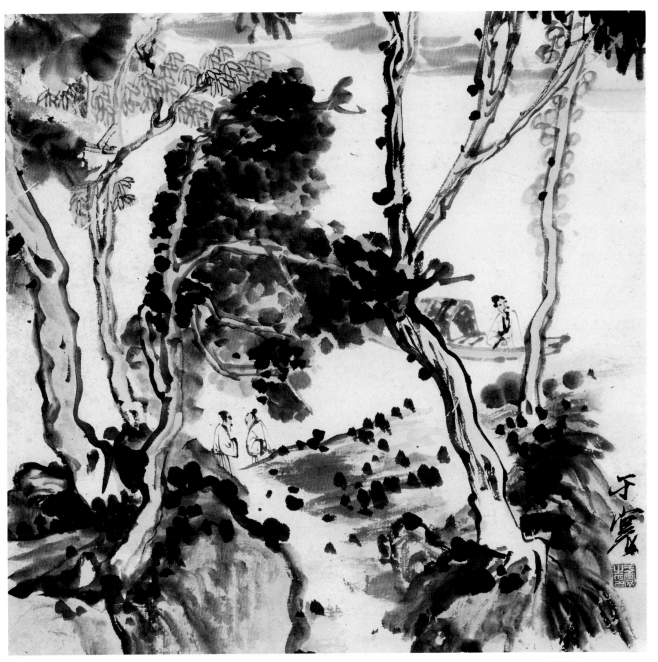

張光賓
江湖同遊地分手自依依
（局部）

張光賓　江湖同遊地分手自依依　1946　彩墨　106×35.5cm

李可染所題「張光賓書畫集」

Ⅲ・時代造成的輾轉路

在那動亂的時代，從四川到東北，落腳台灣；從文職到軍職，總是筆墨不懈。陶瓷上的一段藝術因緣；任職故宮，踏出夢想第一步；從容故宮，專注於元代書畫史的領域，黃公望〈富春山居圖〉的漣漪，激出了書畫史上一段佳話。

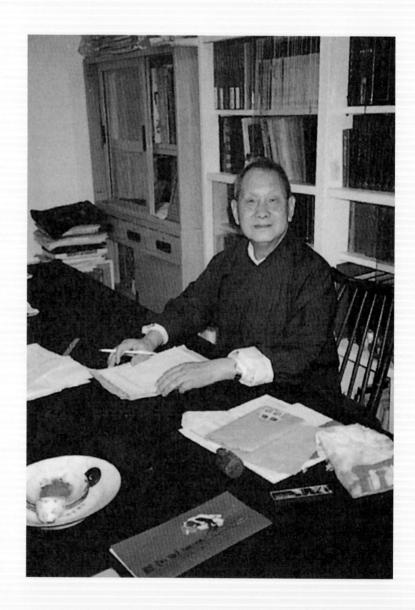

[右圖]
張光賓於故宮書畫處
工作時留影
[右頁圖]
張光賓
夢遊天姥吟留別（局部）
1995　彩墨
95×59cm

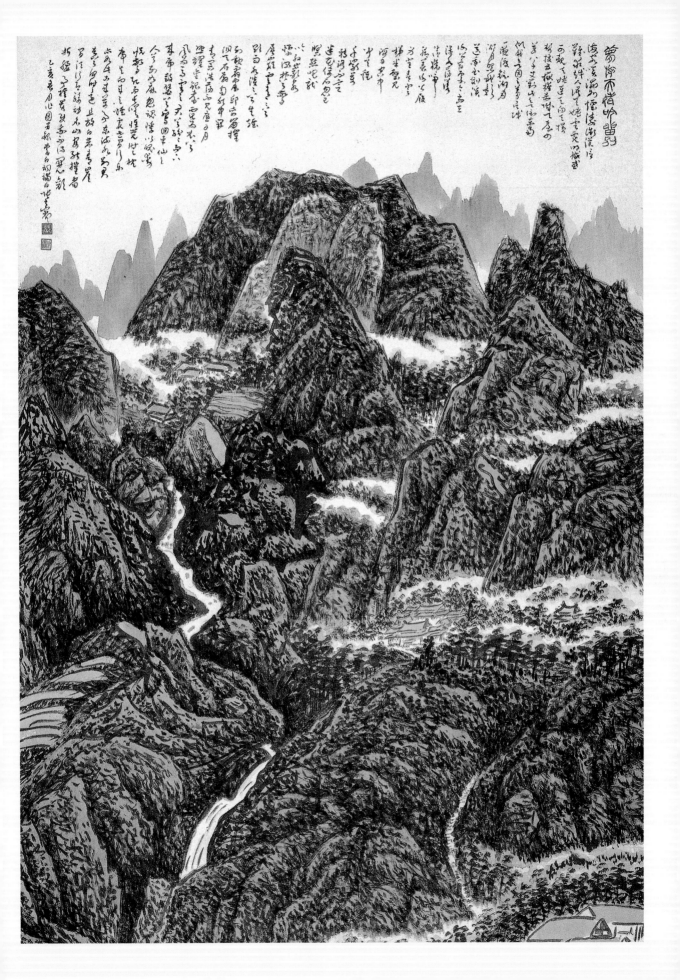

四川轉東北，落腳台灣

　　中日戰爭結束，接著是個更大時代的動亂，改變了個人無法自主的生涯。

　　1946年元旦，張光賓離開重慶，加入東北的遼北省四平市的復員工作。他任職於三民主義青年團遼北支團，從事復員青年社會宣傳組訓工作，並擔任青年期刊的主編，編內部的刊物《十四年》月刊及《大眾日報美術週刊》專欄，工作了幾個月。此時他經由朋友作媒介紹，與劉志芳女士交往，不久後成婚。

　　支團的書記至遼北省昌圖縣當縣長時，張光賓隨任為該縣政府的主任祕書。不久，昌圖縣轉為共產黨佔領，他轉到遼寧省撫順第三軍官訓練班，也是軍校的分班擔任教官，並主編《校聲》，軍階為陸軍中校。隨後，大兒子在遼寧省瀋陽市出生，取名「成遼」。雖然戰事頻傳，張光賓在東北生活的期間（約1946-47），仍曾於遼北省四平市開過個展。由於東北曾是「滿洲國」，被日本人統治過，也有日本畫家活動的足跡，張光賓得此因緣，領略了日本人留下來的古今畫作，同時也收藏

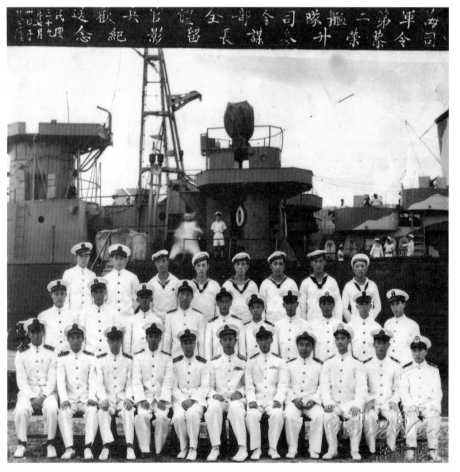

1950年黎玉璽（前排右五）從第二艦隊司令升任國防部參謀長時留影，前排右三為張光賓。

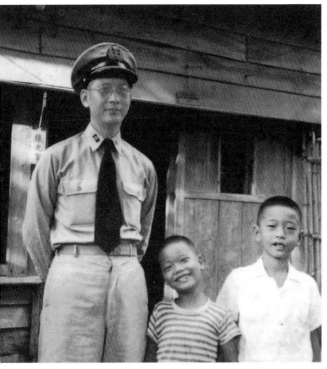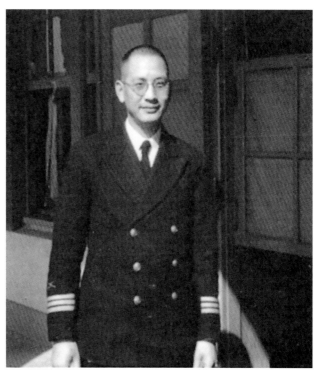

[左圖]
1954年張光賓擔任海軍
總部上校期間，與次子
和么子在宿舍前合影。

[右圖]
1953年張光賓任海軍第
二艦隊指揮部中校祕書
時留影。

了數件，並帶到台灣。中國總以漢文化母國自以為大，更由於近代的中
國飽受日本軍閥的蹂躪，說起日本，總嗤之以「小日本」。這樣的心情
是可理解的。然而，單就百年前，中國畫面對改革的呼聲，取方借鏡於
日本的經驗也是事實，如傅抱石即是其中之一。「日本風」並未對張光
賓有所影響，但這畢竟開闊了他的眼界。不過，學術歸學術，一如他來
台後，對元代書畫史研究也頗有成績。日本人堂古憲勇所著的《倪雲
林》一書，是他早期接獲的一本專書。

　　如前述，1948年張光賓自東北先到察哈爾，再過北京拜望李可染，
經杭州、上海，專程至南京探望傅抱石。這年7月他抵達杭州，恰巧弟
弟張光寅也從杭州藝專畢業。兄弟兩人與家眷，還有其他五、六個同
學，一起到了台灣。來台灣之後他任職軍隊的砲兵團，駐紮現在屏東大
武的地方，在新聞室擔任陸軍少校教官。

　　1949年10月，幼年的同鄉玩伴，時任國民政府第二艦隊司令的黎玉
璽，此時率第二艦隊撤退到台灣來，因張光賓先到台灣，所以黎玉璽
寫了封厚厚的信給他，要他在台灣先幫忙尋找艦隊部的駐所。張光賓就

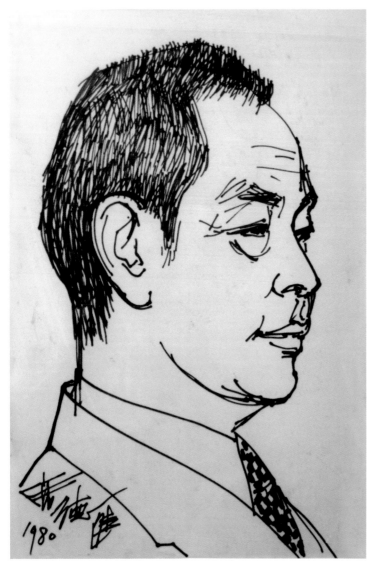

1980年席德進參觀張光賓「三人行藝集書畫展」時，為張光賓畫了這張素描小像。（王庭玫攝於張光賓寓所）

到高雄左營第三軍區去聯繫安排。黎玉璽來台後，就安排張光賓轉到海軍第二艦隊指揮部任文職、辦行政，官階少校祕書。此時張光賓的次子「成屏」出生。1953年三十九歲時，他升任中校祕書，1954年再調到海軍總部，任計畫參謀長室業務管制組副組長，負責文書工作，並升為上校。

張光賓以非軍人從軍，同事對他難免有所隔閡，但事實上當時軍中公文往來都用毛筆書寫，所以在職務上，張光賓也有他的專長足以適任。張光賓就以見到老師傅抱石在炎熱的七月天，仍在宿舍裡揮汗研究不懈的身影自我勉勵，不在意別人的態度。總之，要耐得住寂寞，腰桿要挺直，勤於耕耘，忠於自我的實現。這時他雖身為軍人，在中國書畫的園地裡，他還是勤於耕耘，從無減退。張光賓利用公餘時間作畫寫字，生活照樣愉快。服役期間在高雄左營的海軍招待所「四海一家」，舉辦過一次展覽。

中日戰爭時，北平、杭州藝專兩校合併，畢業生來台人數約有二百多位，繼續從事美術教育工作。現在板橋的國立台灣藝術大學成立時，鄭月波負責美工科；任教台灣師範大學的張道林（素描）、何明績（雕塑），在藝專時更與張光賓同住一寢室；吳學讓任教台北市立師範、文化大學，又到東海大學等等。張光賓的胞弟光寅任職省立台東社會教育館館長，也是舉辦美術活動的重要地點。席德進則是少數的專業畫家，他參觀張光賓「三人行藝集書畫展」時，曾為他畫了素描小像。

陶瓷因緣與三人行

1954年，海軍總部從高雄左營遷到台北大直以後，張光賓也移居台北。因國立藝專畢業同學王修功在台北從事陶藝工作，陶瓷須要加工作畫，張光賓就到王修功的陶瓷廠裡畫陶瓷。張光賓自己認為從事陶瓷繪畫的工作，原本是為了生計，卻意外地有了另一方面的創作。

1946年張光賓再婚後，陸續出生的孩子都以出生地來命名。在遼寧瀋陽生了大兒子「成遼」，來到台灣後又生兩個壯丁，次子「成屏」生於屏東，么兒「成高」生於高雄。張光賓又自道：「孩子多了，生活實在很困苦，軍隊的待遇又差，當時上校的薪水一個月才八百塊錢，所以我除了王修功先生那裡畫瓷之外，通常在海軍總部下午5點多鐘下班後，也到台北社子的永生工藝社畫瓷鼓，一天晚上可以畫六隻，一個晚上可以賺一百塊錢的外快。另外，當時我們國立藝專的同學在台灣還開

1954年張光賓任職海軍總部史政組文書組組長時留影

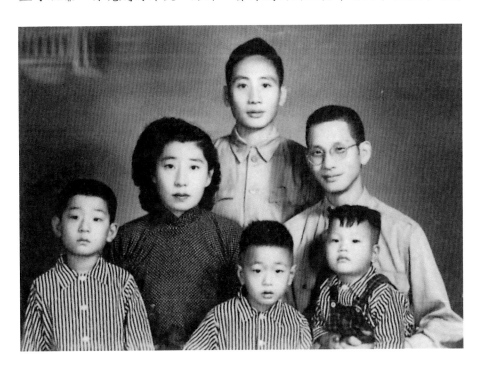

1950年代張光賓全家攝於高雄左營，後立者為弟弟張光寅。

設一個龍門陶藝公司，成為大家聚集繪畫陶瓷的地方。」

　　古來陶瓷上的畫作，一般都是由不知名的民間畫家所從事。知名的畫家，相傳八大山人曾到過陶瓷廠作畫，康雍乾盛世時期的清宮，應有宮廷畫家參與官窯瓷器的作畫。在台灣，像張光賓一輩的畫家從事此業，該是破題兒第一遭。張光賓的古裝人物畫，與中國風格的瓷器是很搭配的。古來瓷器上的人物畫，描繪歷史故事是常有的；而在立體的瓷器上作畫，大都是環狀圍繞瓶身多面連續來畫，構圖不同於平面的繪畫。陶瓷所用的釉料也與畫作的顏料不同，燒出後才見成色，泥土胚胎上的吸水性也不同於紙絹，不過這對有繪畫根基的張光賓來說，在熟悉技術上的條件後，是容易勝任的工作。

　　獨學不如有友，1972年，張光賓有「三人行」的雅集畫會。在1979年的〈三人行〉(P.41) 畫中，他用篆字題「三人行」，並用左行的行書寫：「三人行，必有我師焉。擇其善者而從之，其不善者而改之。」《論語》裡的句子，標舉古今知識分子的座右銘，畫面上則繪有樹叢中三位相行相談的高士。這幅畫若當做古聖的語錄解說，那是表面的，其實這是「借古喻今」，暗指著張光賓的「三人行」

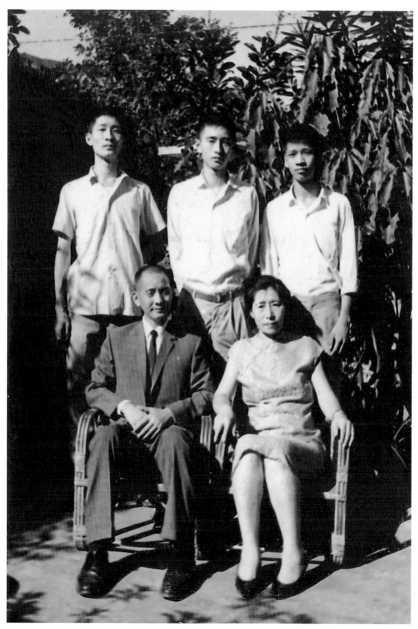

1960年代張光賓全家合影

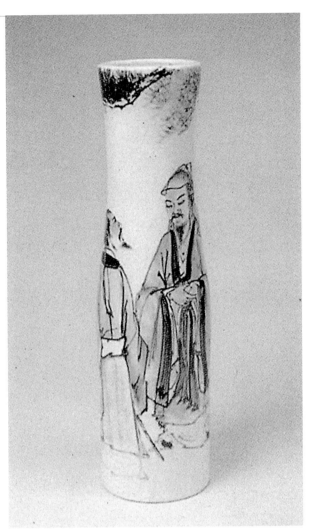

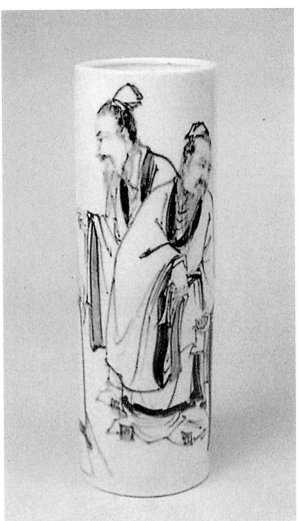

張光賓在王修功的陶瓷廠裡完成的瓷繪作品
〈人物〉（王修功提供）

[右上圖]
張光賓在王修功的陶瓷廠裡完成的瓷繪作品
〈商山四皓〉（王修功提供）

1961年台北龍門陶藝公司的產品型錄
（王修功提供）

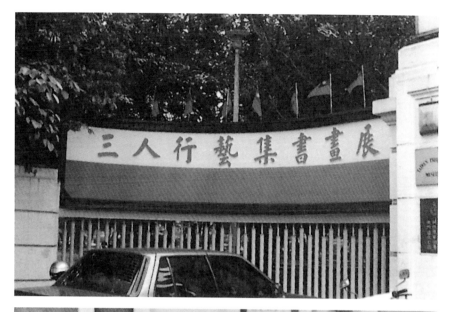

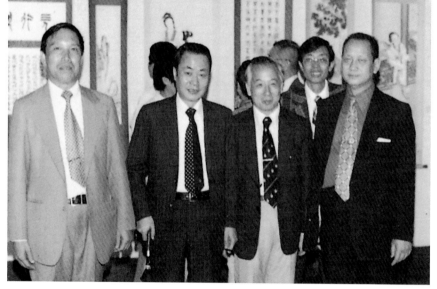

[上圖]
1972年「三人行藝集書畫展」於台北省立博物館舉行

[下圖]
故宮書畫處處長江兆申（左二）與張光賓（右一）、董夢梅（右二）、吳文彬（左一）於「三人行藝集書畫展」現場合影。

雅集畫會。張光賓還在軍中服役的時候，常與董夢梅、吳文彬兩人一起切磋書畫藝術，張是海軍、董是陸軍、吳是空軍。陸、海、空三個人成立了畫會，就稱為「三人行藝集」。從1972年起至1987年之間，曾斷續多次，在現在的台北市襄陽路2號的「國立台灣博物館」舉辦過聯合展覽。

回顧1945年，張光賓自國立藝專畢業，直到1969年自國防部諮議官退伍，加上過去在大陸黨職的工作時間，以及海軍軍隊的役期，加總起來共有二十餘年的資歷。在這一段時間裡，他每天只要有閒暇就畫畫，保持書畫的不離身，也意外地促成他之後在陶瓷上作畫的一段因緣。

任職故宮，再創翰墨生涯

1969年，張光賓五十五歲自國防部諮議官退伍。時任參軍長的黎玉璽將軍，備函推薦他到台北國立故宮博物院書畫處任職。他心中向來期

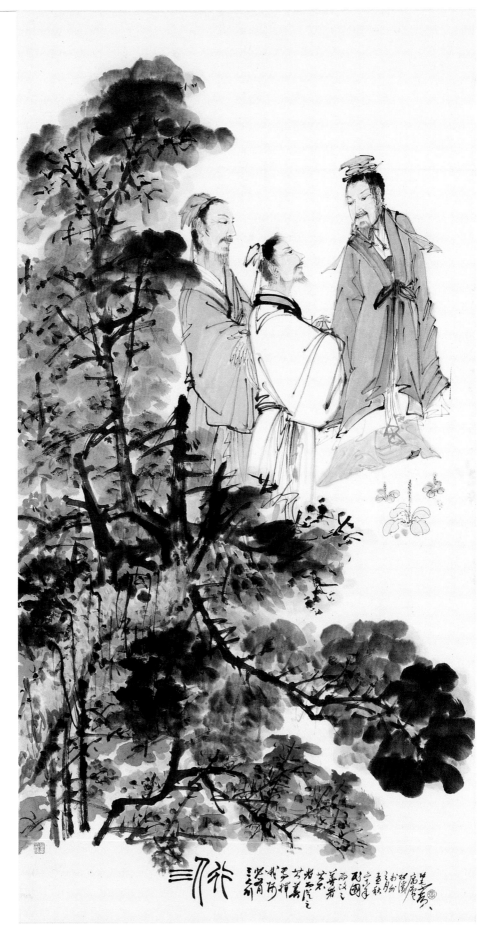

張光賓
三人行
1979
彩墨
136×69cm
款識：
三人行必有我師焉
擇其善者而從之
其不善者而改之
民國六十八年孟秋之月
於外雙溪寓廬張光賓
鈐印：張、光賓印信

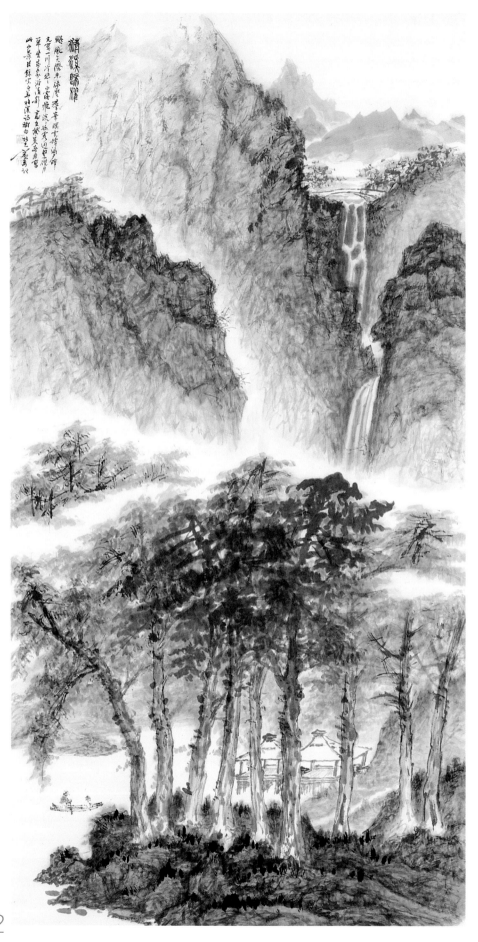

張光賓
清溪歸櫂
1983
彩墨
135×69cm
款識：
飆風天際來
綠壓群峰暝
雲罅漏夕暉
光寫一川冷
悠悠白露（鷺）飛
淡淡孤霞迴
繫纜月華生
萬象浴清影
歲在癸亥春月寫此
山景并錄宗白華柏溪詩補白
張光賓并記
鈐印：張氏于寰、光賓印信

望以「書與畫」為終身事業的最
大心願，終於踏出了第一步。
當時，書畫處的同事有北平老故
宮的張德恒，李霖燦則是早期西
湖杭州藝專的畢業生。故宮台北
建館時進入的則有江兆申、胡賽
蘭、佘城、時凌雲等。後來者，
還有林柏亭、鄭瑤錫、夏雅琍、
王耀庭、朱惠良、何傳馨、李玉
珉等。張光賓不以軍職的上校改
敘，而是重新從委任最低層的試
用助理幹事做起，在故宮一待就
將近十九年（1969-1987，七十三
歲以故宮書畫處研究員身分退
休）。這段時間，他盡其在我的
工作。開創了「書史、畫史、書
家、畫家」的高峰成就，以迄今
日。

　　近二十年的故宮書畫處工
作，同事相處融洽，張光賓也不
以自己的書畫為貴，不吝於相贈
同事，筆者以他既擅於點景人物
畫，就請求示範畫人物，他也毫
無難色地揮筆立就於作者的〈綠
影小記〉上（P.44）。

　　當時故宮書畫處有一專案工

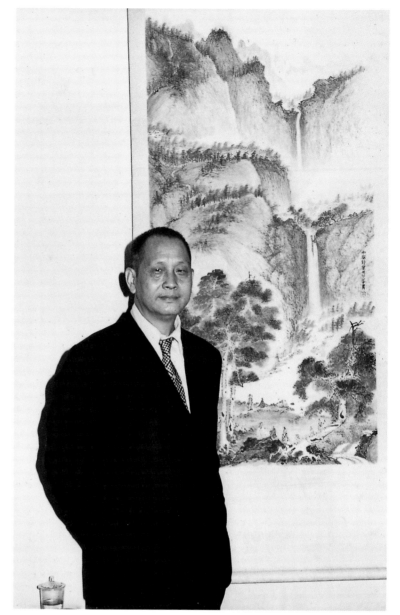

[右上圖] 張光賓1969年初入故宮時留影
[右下圖] 張光賓與故宮書畫處同事合影

43

張光賓（坐者）於工作餘暇，常以書畫與同事同樂。

張光賓在〈綠影小記〉上示範畫人物

王耀庭　綠影小記　水墨

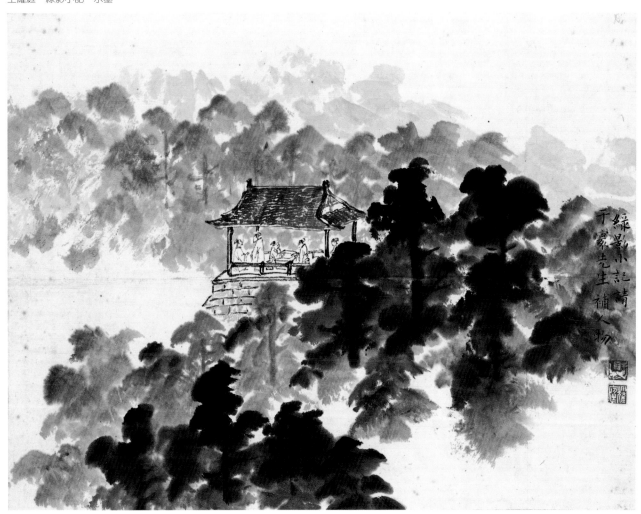

《秘殿珠林·石渠寶笈》三編的封面

[右圖]
《秘殿珠林·石渠寶笈》
初編人名索引檢字

作——編纂書畫詞典。工作之先是收集相關的詞彙，方法是就前人的撰寫基礎上，先行抄錄，或從相關書上影印，這些資料必須剪貼登錄成一張張的卡片，說來是簡單的步驟，但有一位同事並不樂意這份工作，說自己是「才子」，豈能做這種「裁紙」的工作。

另一件專案是出版《秘殿珠林·石渠寶笈》。眾所周知，故宮博物院的古書畫收藏源自清宮，也就是「清宮舊藏」，簡單來說就是指清代皇帝曾經收藏過這些畫。那要如何看，才能說這張畫是從清宮流傳下來的呢？當然，是從畫中清朝皇帝留下來的文字或印章，尤其是印章來證明。故宮書畫上大都蓋有「乾隆御覽之寶」、「嘉慶御覽之寶」的印鑑。我們可以查證收藏清宮書畫的記錄書籍，有兩套書，一本是《秘殿珠林》，記載佛教和道教書畫；另一套叫做《石渠寶笈》，則記錄清宮收藏一般書法、繪畫。記載清宮書畫的《秘殿珠林》和《石渠寶笈》一共有三編，亦即曾有三次紀錄。這三次紀錄：第一次在乾隆八年，也就是1743年；第二次是乾隆五十六年（1791）；第三次是嘉慶二十年（1815）。整理故宮古書畫時，一定要參證這兩套書，因為書畫上的基本資料，如材質（紙絹）、尺寸（用清朝的工部尺，與現行尺寸不同）、水墨畫或設色、題款、題跋，裝裱方式、印記等等，都有記載。

1918年上海涵芬樓曾出版《石渠寶笈》初、續兩編，台灣少有。故宮博物院存有的是清宮原套手寫本。1960年代，台北故宮以影本的方式

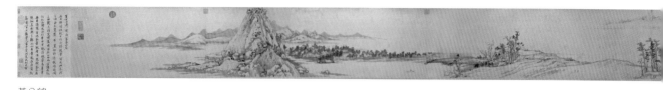

黃公望
富春山居圖・無用師卷
元代　水墨、紙　33×639.9cm
國立故宮博物院藏

出版，共二十本，可以說卷帙浩繁。為了便於檢閱，出版時每一編都附有姓氏筆畫的索引，所以只要知道書畫的作者（無名者，標有朝代「宋人」、「元人」「明人」），就可以查出清宮裡收藏的紀錄。工作過程中，得登錄每一件作者及品名。這兩項專案張光賓都有參加，而這看似平庸、繁瑣的基本工作，卻也由此奠立了他飽飽滿滿的書畫知識。

1970年，也是張光賓進入故宮的第二年，故宮舉辦「中國古畫討論會」，這是台灣第一次舉辦大型的國際學術討論會，與會者均是來自世界各國的中國美術史學者一百餘人，也從此開啟了台灣研究中國藝術的地位。

這次會議除了擴大典藏珍品的展覽，也舉行了一場「明清之際名畫特展」。何以選題「明清之際」？這與故宮收藏有關。故宮的收藏源自宋代以來的皇宮，集大成是在乾隆皇帝之時。從時代上，難免貴古賤今，也就是離乾隆時代尚近的明末清初（17、18世紀之間），不會被重視，況且其中明代遺民畫家，頗多不認同於滿人的統治，臣工也不敢選擇收藏。所以在當時，故宮博物院的名畫法書典藏，不難於宋、元，而難於「明清之際」。此次展覽，徵求了民間私人收藏家的藏品，也促使其中部分藏品後來捐贈給故宮，填補了故宮的小缺憾。展出時亦依照《故宮書畫

1970年故宮舉辦「中國古畫討論會」現場，左起張光賓、譚旦冏、院長蔣復璁、李霖燦、那志良。

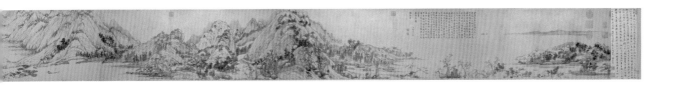

錄》的體例，出版了《明清之際名畫特展》圖錄，張光賓即負責編輯，

因而結識了王雲五、陳雪屏等人。

黃公望〈富春山居圖〉的漣漪

名畫鬧雙包，是常有的事，但最有名的是台北故宮有二卷黃公望（字子久，號大癡）的〈富春山居圖〉。其中一卷題款：「子明隱君，將歸錢塘，需畫山居景，圖此為別，大癡道人公望，至元戊寅秋。」另一卷則題款：「至正七年，僕歸富春山居，無用師偕往，暇日於南樓援筆寫成此卷。」為了區別，依據題款，送的對象不同，一件稱為「子明

黃公望
富春山居圖·剩山圖
浙江省博物館藏

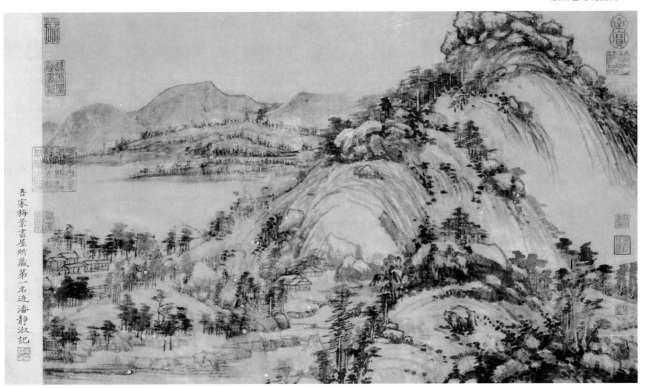

47

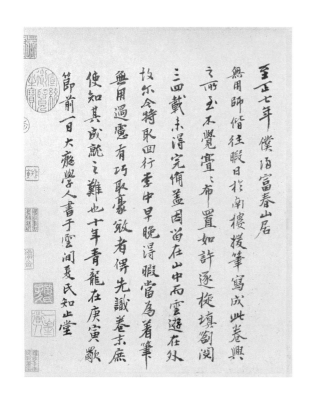

〈富春山居圖〉最後的題款「至正七年僕歸富春山居」，徐復觀認為黃公望不曾居於此，而是桐廬縣的富春山。

卷」，另一卷名為「無用師卷」。子明卷與無用師卷的構圖大致相同。

原來乾隆九年（1744）先得到「子明卷」，後一年（乾隆十年乙丑，1745）「無用師卷」才入宮，乾隆先入為主，認為「子明卷」是真蹟，在這卷畫上題了數十段，大都是題詩及乘興寫下感言。題到無處可題時則就發誓，寫了：「以後展玩亦不復題識矣。」說來很妙，乾隆認為「無用師卷」是偽品，就懶得在畫上題題寫寫，因為乾隆看走了眼，「無用師卷」才保存了乾淨完整的畫面。

「無用師卷」還有一段既傳奇又令人痛心的故事。這卷畫傳到明末吳問卿手中，吳氏對此卷寶愛異常，病重臨危時，竟要求家人燒掉此畫卷作為陪葬，吳問卿看著這一畫卷投入火爐裡，轉了頭；幸好這時他的侄兒吳子文，趁著他昏迷時從火中救出這畫卷。

由於國畫畫卷是捲起來收藏的，所以燒掉的是畫卷最外面，也就是畫幅起首的一段被火燒壞了，現在還可以看到燒壞的洞，回捲回去是在同一個地方。畫燒成了兩段，前面的一小段，在當時的書畫收藏家也是古董商吳其貞巧妙的重裱下，去掉不堪保留的部分，補上完好的部分，只剩餘一尺多，這卷畫前面一小段被稱為「剩山圖」，現在收藏在大陸的浙江省博物館，餘下完好的一大部分，即是現存台北故宮的「無用師卷」。「無用師卷」和「子明卷」進宮後，1949年隨著故宮遷移到了台灣。因為展覽也更為人所知曉。

1974年8月，知名的文史學者徐復觀，在當時的香港《明報》寫了文章，認為「子明卷」才是真蹟，引起討論，後來他又於1977年結集成書。對這個問題用「由疑案到定案」；被研究者質疑後，又用「定案還是定案」來堅持他的觀點。徐復觀主要的觀點，認為「無用師卷」紙質很新，不似元代古本，相對「子明卷」倒是紙質老黃的舊本；火燒的

故事則是古董商編出來的騙人伎倆。「無用師卷」上黃公望題「至正七年僕歸富春山居」，徐復觀認為黃公望不曾居於此，而是桐廬縣的富春山。

此「富春山居」應做何解釋？張光賓提出了說明：

張光賓研究黃公望的筆記手稿

黃公望是江蘇常熟那地方的人，可是他在元世祖晚期跟著一個元朝中央下派的徐姓官員到了杭州，然後就在那裡落籍了，而杭州城外就是富陽縣境（即今日浙江省錢塘江觀潮之南屏山，相連之處有個赤山，屬於富陽），黃公望就住在富陽的東北角落上；所以當時他雖然在杭州，但是他住的地方是在富陽的縣邑。所謂他畫的〈富春山居圖〉的「富春山居」是指富春（今富陽）的山居，因為富春它自古以來就是一個山城，那麼現在徐復觀把「富春山」三個字連起來了，變成個富春山，而富春山現在是在建德的七里瀧，從桐江往上游走，它變成徐復觀所謂的「富春山」，是一個很小的地方，……他把這幾點弄錯了，而他這一錯，和黃公望的事蹟都對不上了。所以，黃公望其實是在富春的山居，不是富春山之居。

那麼，這位受贈的「無用師」是誰呢？黃公望是元朝道教大師，為金志揚（即金蓬頭，1276-1336）的弟子，鄭無用正是他的同門師兄弟，年紀或較黃公望略輕。鄭無用可能在至正二十四年之頃離開北去，後來便同江南文士少通聲息，導致後來的資料就甚少見。除富春山居外，黃公望還為無用師畫過〈松溪屋卷〉，時間在至正八年夏天。《書史會

富陽地區的山川
（王耀庭攝）

[右上圖]
黃公望
富春山居圖‧無用師卷
（局部）

要》有：「道士鄭樗，字無用，號空同生。盱江人。作古隸，初學孫叔敖碑，一時稱善，後乃流入宋季陋習，無足觀者。」鄭樗乃其入道教後的法名；盱江，指的應是江西南城附近人士。

依鄭無用及其至正年間的活動跡象來看，大癡的〈富春山居圖〉就是畫給這位同門師弟。〈富春山居圖〉在無用師收藏期間，可能因為隨無用師遷往北方，所以畫上沒有同時代或稍後的收藏記錄，但到了沈周以後，就非常清楚。

紙的新舊，年代多久當然有關，但是不能一概而論，這關乎到紙質本身的問題，更重要的是保管的條件。形容一幅畫歷經歲月保管良好，就常用「紙本如新」來描述，從現存宋元古書畫，也有許多看來「紙本如新」的。畫事愈辨愈明，〈富春山居圖〉的討論，結論之外，過程相互問難，總是藝術史中的一件快意事。

古富陽的縣邑，目前是杭州市屬下的富陽市，正標榜要建設成現代版的「黃公望富春山居」城市。富春江中穿，將城市一分為二，江上已築了水壩，波平如鏡，而來往的不再是風帆，而是成隊的採沙船（鄉人

[右下圖]
黃公望
富春山居圖‧無用師卷
（局部）

今日橫穿富陽市的富春
江（王耀庭攝）

說富春江的河沙品質極好）、運貨物的鐵殼船。隨著城市的開發，兩岸也出現了高樓。黃公望畫上的題款是庚寅，2010年也是庚寅年，雖然古今相距六百六十年，遊河欣賞兩岸風景，依稀可見當年的風趣。畫中不高的連綿小山，沙渚上成排的叢樹，鄉中人認為黃公望別號「一峰」來自的小山峰，推測曾經隱居地點的小茅舍。黃公望園區內豎立著「黃公望」的塑像。

元代書畫研究及其他

促成研究元代書畫史的因素，是因為張光賓的個人興趣，未進故宮前，他已在圖書館裡蒐集了許多倪瓚的資料。以那些資料為基礎，他將研究重心集中在元代書畫上。他認為中國美術史前後跨越時間很長，研究並不容易，而元代只有短短的將近一百年，而且元代書畫史在中國美

2008年由蕙風堂出版的《讀書說畫：台北故宮行走二十年》

《元四大家》封面

《元四大家年表》封面

《元四大家》中的〈元四大家年表〉

術發展中，又具有承先啟後的特點，所以就以元代為研究範圍。有這樣的基礎，他籌劃起「元四大家特展」就順暢了。審定選件畫作，又從一些古代文集、詩集中一點一滴地看，隨時發現有關的資料，記錄在卡片本子裡。

張光賓的故宮生涯中，他的另一枝筆，寫了元代書畫史，是美術史學術成就最為同道稱讚的一件事。但在書畫理論的領域，還有值得敘述者，就是中國書畫史的研究。黃公望的〈富春山居圖〉，因為真假雙胞，大家興趣度高，也就為眾人所知。相對地，其他論文難免只存在於書畫史的研究圈，或只有相關的美術界朋友關心了。

從年表上可以知道他幾十年來的論文篇目。2008年由蕙風堂出版的《讀書說畫：台北故宮行走二十年》，是他對一生著作所做的結集。該書菊版8開本，共六百二十二頁，可說是煌煌巨著。

卷前篇是「元四大家研究」，這是張光賓致力多年的專題，包括了對黃公望、吳鎮、王蒙、倪瓚的

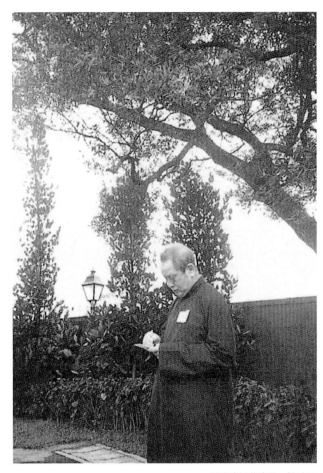

張光賓進故宮後，隨時以
筆記本記下研究心得。

生平與存世的繪畫研究，也包括了對黃公望
〈富春山居圖〉真偽及居住於富陽的考辨。
台北故宮1975年舉辦的「元四大家」展覽，
圖錄即由張光賓撰寫，這次結集是將「元四
大家」展覽論文所研究的生平與繪畫重作修
定。

《元四大家》書中對每件台北故宮藏
品的尺寸、質地都有登錄，更為研究畫史者
所重視的是逐件的考證與解說。對每一件畫
上的題款、題跋、印記、畫風的分析與定年
做出了判斷。這對學界的研究提供了基本的
依據。此書中有〈元四大家年表〉，這是從
留存各公私收藏的相關元四大家畫作，元代
人及其後畫史的著錄，爬梳相關事實，以紀
年體的方式寫作。這也是一部元代文人畫家
的社會網絡史，至今做為研究元代畫史的基
本書籍，尚無後來者能超越。〈元四大家年
表〉幾經修訂，重發表於台灣大學的《美術史論》，2010年列為台灣大
學的《藝術史研究所叢刊》。此文既已單獨出版，並未收入此書。

倪瓚（倪雲林）是使張光賓啟發研究元代畫史的人物。張光賓於
〈元四大家研究〉專篇之外，別有對藏於台北故宮元《元人翰墨冊》倪
瓚一幅〈跋唐人臨右軍真蹟帖〉的書蹟做研究，考訂倪瓚與題跋實是王
羲之〈十七帖〉，並引出俞和與他的交往。對於黃公望的畫蹟，張光賓
還是兼及了北京故宮收藏的〈九峰雪霽〉及南京博物館館藏的〈富春大
嶺圖〉。對黃公望八十歲以後，晚年的行跡與畫風做出了更明白的說
明。這也使研究除了台北故宮以外，加入了更完整的資料。

元代的文人畫家與道教有相當大的關聯，如黃公望是「一峰道
人」，本身就是道士。倪瓚家也是道教家庭。張雨（1283-1350），一位
茅山道士，也是在元代佛道文人縉紳間名聲十分顯赫的人物。黃公望在

1330及40年代活躍於藝壇，特別與張雨有交往。張光賓考訂出他的生卒年，也對他的重要事蹟做了敘述。這是他研究「元四大家」的副產品。張雨的詩文及書法也是元代的代表作之一，尤其是書法，張光賓整理各處收藏，綜述其特色，這是一篇歷史考證，也是元代書法史的一節。

　　「墨林偶記篇」，分成縱論篇、元代篇、雜述篇三章。縱論篇的範圍較廣，張光賓以書畫創作經驗與史家的觀點來討論書畫史上的狀況。繪畫與書道的特質與發展，這本是相當通俗的題目，他提出融物入我，創意境是詩中有畫，從思想方面，中國畫是「遷想妙得」觀念，把「物我合一」做為原則，認為寄情寄意才是好畫。技巧方面，所述的「融書入畫」、「以墨代色」，就是以「筆墨」論為中心。簡要的畫史傳承，從商周的器物紋飾漢晉壁畫，晉唐人物，兩宋山水花鳥，元代文人畫，明清及中外交通，都有言簡意賅的陳述；書法篇，則提出書道的特質有四端，一是富於變化的文字結體，二是製作特殊的書寫工具，三是文化背景，四是社會的尊崇。這個看法倒是前人所未有的。他把書法的發展分成四期。第一是成立時期，即後漢以前（220年以前）；第二是昌明時期，自魏迄唐（221-907）；第三是帖學時期，自五代宋元至清初（908-1795）；第四是復古時期，自清嘉慶以後（1796）。文中簡要地闡釋各個時期的特徵，更因為能精確地印刷出歷代名作，對書法藝術的進步，頗有促進之功。

　　圍繞著書法與繪畫，張光賓的信念是「中國畫是線條的發展」；對

[下二圖]
張光賓任職故宮期間，做書法專題演講現場留影。

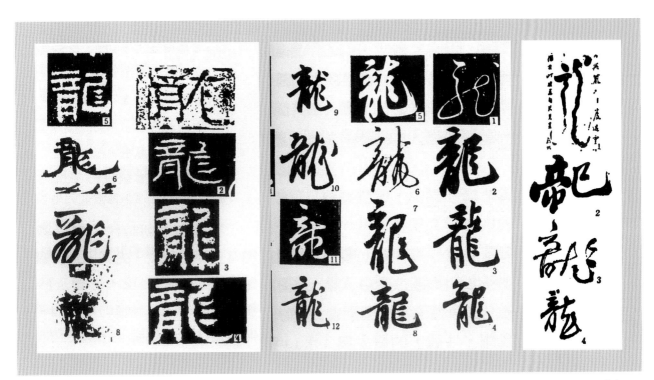

他來說，書法是獨立的藝術，兼具審美與實用功能。1976年歲次丙辰，
台北故宮有「龍在故宮」特展，張光賓應命做「龍之書寫與書法之發
展」專題演講，此後整理成文。文中把「龍」字的演變過程，由甲骨、
籀、篆、隸、隸分、草、真、行，以及歷代書法的發展，理出概念，
對於「龍」字的字形有深刻的解說，然後以書法的觀點，體驗如何從
執筆到書寫，引進書畫相通的說法，由一個「龍」字，說出書寫與書法
的演變。依據中國畫法的「變」，他提出「得意忘形」說，以宋朝花
鳥畫為例，提出中國畫與西方的「靜物」或「寫生」之間的不同。中國
畫花鳥，無論勾勒設色、沒骨寫生，皆是浮光掠影。中國畫在虛白的絹
素上勾勒其幻影，賦以色彩，全不注意其物象在光源下所產生的質感、
量感種種條件，完全依憑作者敏銳的觀察力，得之於心應之於手，經過
深思熟慮，而後抒寫出來。對於這種寫實態度，張光賓提出了「主觀的
寫實」，其觀點就如顧愷之所說的「遷想妙得」。它與西方所說的「感
情的移入」雖然相近，但畢竟「感情的移入」還是物我對立。此文強調
「書畫同源，分流共貫」，認為畫史上職業畫家既是「畫工」、也是

[左上圖]
1981年，張光賓（右）
與朱惠良（左）赴美國克
利夫蘭美術館參加「克利
夫蘭中國書畫討論會」，
與美術館館長討論書畫時
合影。

[左下圖]
張光賓（右）1966年攝
於國軍文藝中心個展現場

[右圖]
張光賓與朱惠良於討論會
後，在美術館展示的水墨
畫前留影。

[右頁圖]
張光賓 萬水千山
1977 彩墨
137×34cm
款識：歲在丁巳秋月
　　　外雙溪蜀人張光賓

「文人」，該是「相與激揚」，而不應一味看不起畫工，而今日的「涵弘西東」，則必能「再創新局」。

　　元代篇與雜述篇，都是對故宮收藏古書畫的考訂研究。故宮收藏書畫，有其從宋代以來的宮廷傳承，後來的清乾隆、嘉慶兩朝則是集大成，今天是須要考訂的，故宮博物院藏書畫引申出來的問題，更是美術史研究者所應討論的主題。做為一個博物館館員，張光賓因工作關係必須與典藏品有第一手的接觸，這個常使人羨慕之處，使他得以閱讀藏品（書畫），記下筆記，累積成研究的心得。以故宮而言，常會涉及這些考據也是畫史上的大小問題。張光賓的〈故宮博物院閱讀書畫筆記〉就是這一類的研究，文中考訂一件作品的作者歸屬、作品風格的判定，把宋朝董良史與明朝董紀，元朝的薛植與明朝的董植，因名字、字號渾淆，到底是誰釐清了。

　　《看畫說古》是對元末明初陳汝言的〈荊溪圖〉所做的研究。荊溪

是今日的宜興。張光賓的文章解開了這幅畫的社會網絡。他從諸多題跋人的活動，說明與受贈者王允同的關連。古書畫流傳歷代，就有歷代的題跋，相傳為唐朝陸柬之書寫的〈文賦〉，到了元代收藏家李倜手上，對這一帖，從懷疑真假到讚嘆，使這卷書法因李倜的題跋有名於世。畫墨竹在元代為很多文人畫家所喜愛，李衎是元代繼承了宋代墨竹大家文同的畫風，發揚光大的人物，卻一向少有研究，張光賓則在文中將之舉出。

此外，對元代書畫家的相互連繫，從領導人物趙孟頫到元明之際的馬琬，書法從宮中所藏碑帖拓本、王羲之書法名作〈快雪時晴帖〉到明清的作品，張光賓也多所考證。

其中「師友之間」一章，兩寫其恩師傅抱石。其一以「新境界」為題，追述師門生平與畫風分期，並以「識古與述古」、「融貫與創新」為創作原則，而以「亂頭粗服，於混沌中透出光明」、「晉唐衣冠，其命惟新」來點出傅抱石畫風的開創之新。〈追懷〉一文則以學生孺慕之情述師生相處、請益之道，對師門治學啟迪之恩充滿感念。陳之佛（雪翁）為張光賓1943年入學國立藝專時的校長。為紀念陳雪翁為花鳥畫的振興者。張光賓1977年的畫作〈萬水千山〉，曾請名書法篆刻家王壯為題辭。記得筆者有一次陪同張光賓巧遇王壯為於國父紀念館庭園，王壯為當面讚許張光賓所著《中國書法史》取材豐富，是他任教研究所課程的指定參考書。文集裡記王壯為書風的歷程，以「因」、「變」、「創」為題，更以元代大書家鮮于樞相匹配。

IV · 書法研究與創作

書法的天地裡，一管在手，圓勁古雅的篆書，方挺樸拙的隸書，各類皆美。龍飛鳳舞的草書，「飛白」如「飛帛」，夢幻的「天書」，那又是書畫相通，乃至於所謂現代藝術，也不經意地從腕下變幻而出。

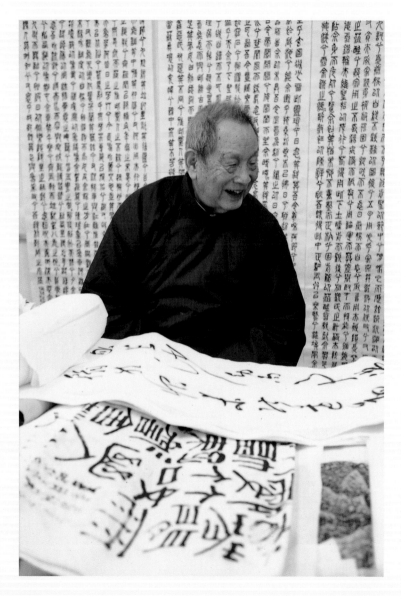

[左圖]
張光賓暢談自己書法近影
[右頁圖]
張光賓　毛公鼎（局部）
1999　篆書
68×68cm

二鈴彝中𤔔肷用戈
用政左台屠戰野天
乎堂徠用止饙鼎乎
穆永寶用乎台鼎
銘出二介四百之十
元宅文軒旅雅高古

篆書圓勁古雅

　　張光賓有一幅〈朱柏廬治家格言〉是篆書中的「小篆」。漢字有楷、草、隸、篆等各種書體，每一漢字型態不一，寫來變化便無窮無盡了。字結構的每一種型態，都帶有其特殊的情調，這就是書法藝術表現力的又一來源。先不必認識每個字的意義，漢字裡的篆書、隸書、楷書、行書，都是用點、線組成，各種點和線條組成時，都清晰地展現在眼前，可當作一幅圖來看。

　　先說「篆書」,篆書是中國最老的書體,廣義地說包含商朝以來的文字,今天用得最多的是刻在印章上。「小篆」一般說是秦始皇平定六國(西元前221年),為了統一全國文字所制定的。

　　篆書看起來像是左右對稱的正面人像。筆畫寫來是橫平豎直,橫平與豎直書寫時,從落筆到收筆,線條粗細的變化不大,但在轉折時,如「口」字的右肩,曲折的部位,篆書要顯示如彎曲的鐵絲一樣地迴轉。構成上,篆書的豎畫是統一的主調,所以字形偏向豎長方形。由一筆而成字,線條粗細變化不大,猶如鐵線編織成的一件抽象的幾何圖形。

　　把張光賓1999年的篆書橫幅〈東坡赤壁懷古〉和2001年的篆書中堂〈莊子人間世摘句〉拿來比較,字的筆劃結體皆是篆書,但〈東坡赤壁

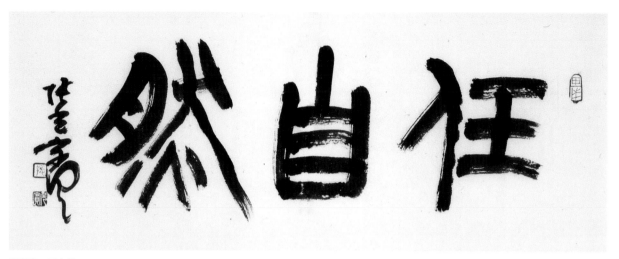

張光賓　任自然
2000　隸書
27×53.5cm

懷古〉通篇疏朗，筆畫細瘦，折轉有力，字體總和成一律動的氣息；
〈莊子人間世摘句〉的每個字都扁平大於豎長，它雖然沒有一般隸書的
「撇」筆，但莊重橫向開展的氣勢，是將隸書體融入篆書所帶來的。此
外，其用墨特別濃厚，也帶來雷霆萬鈞的壓頂力道。

隸書方挺樸拙

　　隸書的字體結構主要表現了一種均勻，平穩的運動。隸書的筆畫特
徵，橫畫是「波勢」所形成的律動；下筆時是先迴轉向右，收筆時以波
狀高起出筆，也就是先藏鋒後露鋒，這筆畫是先頓下後波起，看起來讓
人感覺到書寫時的一種運動及節奏。

　　楷書落筆是先頓入，接著稍稍提筆引起，再頓下收止。三折法，波
伏變化。隸書的轉折，以兩筆完成，即把縱畫添加在橫畫的右端，楷書
是橫畫縱畫皆動，筆畫轉折部分也有三折，說來是愈後代愈複雜。

　　隸書筆畫雖是橫向的水平性高，但因為特有的「波勢」，自然而然
地具有視覺上歪斜的趨向，力的均衡，就看書寫者的安排。楷書構成則
全是力的均衡，文字不是正面的，雖說是方體字，卻是左向、右肩高，
形成向左傾斜的動勢。篆書以縱畫統一，隸書因筆畫波勢的動態，橫畫

張光賓
平埔族種稻歌
2003　隸書
34×137cm

比直畫的運動力更強。又波勢是左右延展，文字稍有平坦的樣子。楷書
以力之均衡支配一切，無論縱畫橫畫都具有強勁的力量，也就是縱橫斜
相互牽引。在間架結構上，「篆書圓勁古雅，隸書方勁古拙」，篆書的
「圓」是無稜角，「勁」是有力量，「古」應該是讓人體會回到遠古的
時代，「雅」是知性精緻；方與圓相對，「拙」是不婉轉，有稜有角，
使力量更為外露。

張光賓揮毫草書神
情（張松蓮攝）

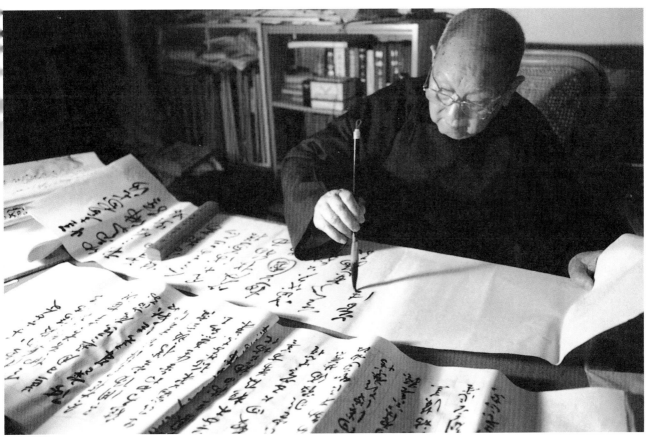

〈禮器碑〉

[中圖]
漢代〈曹全碑〉

[右上圖]
〈三山公碑〉

張光賓的隸書立軸〈王荊公詩〉中寫道:「雲從鍾山起,卻入鍾山去。借問山中人,雲今在何處。雲從無心來,還向無心去。無心無處尋,莫覓無心處。」款題是:「王荊公即事二首‧辛酉。」國人學書法,正常的狀況是先臨摹古代最具代表性的名蹟。張光賓提起學習隸書的範本時,曾說小時候的範本是漢代的《曹全碑》,以後是《禮器碑》、《史晨碑》、《三山公碑》。

我們欣賞書法,不是讀出寫出來的詩和文章,而是以書寫出來的字體及整幅字體結合起來給觀者的感覺。各種字體映入眼中,感覺是有差距的。

寫字講究「筆法」為先。寫字是以毛筆為工具,蘸了墨,因為下筆時毛筆與紙所形成的角度,乃至快慢等的不同,寫出來的點線或面就不一樣。以傳統上簡單地說,有「中鋒」、有「偏鋒」。「中鋒」就是毛筆和紙面是垂直的,「偏鋒」是傾斜的;「中鋒」的點線是渾圓形,「偏鋒」是方扁形。兩種筆法是相對的,並不能說哪一種好,應該說要表現什麼,就用什麼筆法,就像用顏色,如說這裡應該用紅色,

[右頁圖]
張光賓　王荊公詩
1981　隸書立軸
138×35cm

並不代表紅色比其它顏色漂亮。此外，寫出來的點、線，要求有一種「骨力」，就像人體骨骼，這骨骼有的是彪形大漢，雄壯氣昂；也可以像嬋娟美女，秀氣幽雅。筆法、骨力，都是要組成一個字，組成以後，講究字的「勢」。這「勢」就是像人擺出來的姿態，或是大如群山並列，小如一棵樹苗，它的「姿態」，是衝動、是靜止，總之是各有各的美。從這樣的觀點看《曹全碑》，其結字勻整，秀潤典麗；用筆方圓兼備，而以圓筆為主，是飄逸秀麗一路書法的典型。橫筆蠶頭雁尾尤其突出。

《禮器碑》（全稱《魯相韓敕造孔廟禮器碑》，又名《韓敕碑》，永壽二年（156）刻，在曲阜孔廟。）的字體工整，大小勻稱，左規右矩，法度森嚴。用筆瘦勁剛健，輕重富於變化，捺腳特別粗壯，尖挑出鋒十分清晰，書勢氣韻沉靜肅穆，典雅秀麗。

張光賓的〈王荊公詩〉看來是結合了《曹全碑》和《禮器碑》兩個範本的筆法。筆畫瘦勁而不纖弱，波磔則較其他筆畫稍粗，至收筆前略有停頓，借筆毫彈性迅速挑起，使筆意飛動，清新勁健。「雁尾」捺畫大多呈方形，且比重較大，看上去氣勢沉雄。另一隸書對聯〈豆乾牛蒡〉則近於《三山公碑》的橫平豎直而無「雁尾」。

▌草書龍飛鳳舞

張光賓的書法成就是草書的再精進。他中壯年著重於隸書的創作，也有好成就。退休後的六、七年，開始草書的寫作研究。一方面是創作的書寫，一方面

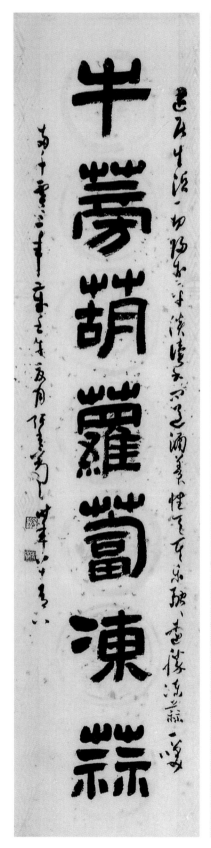

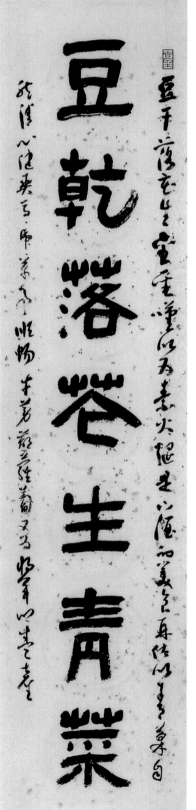

是提出草書結字的理論與規律。

　　草書最大的特色是書寫的文字有動態，不像端正的楷書。書寫時每個字可分離成一字一單體，也可以呈連續體，兩三字或四五字結成一體，乃至於整篇貫穿成一體的「一筆書」。字體的書寫，趨向簡單快速。篆書的結體比隸書複雜，隸書的書寫就比篆書便利，然而實際的書寫，還是端正為主，如橫畫最後收筆時，橫畫一端往右上角挑起，字體固然很美，寫來還是費時。因此，省略改進的方法，就出現了草書。由隸書變化的草書，如保持收筆挑起的動作，還是含有隸書字體的筆法，稱為「章草」。章草比隸書有了更明顯的律動性。再進一步，把撇的筆法再簡化，就成為今天使用的「草書」。書寫速度的增快，流利舒暢的點線運動性。從藝術的創作態度來看，還有「狂草」，用「狂」字描述，可見書寫時情意的放肆。狂草

的點線，隨興而出，下筆的速度更勝於章草，可說這點線，是書家個性毫無保留的情感宣洩。

張光賓2002年的草書中堂〈程青溪論畫〉（P.68），寫來是一字一單體，1999年的草書直幅〈廿四章經第三章〉，則傾向於連綿的兩三字的字體。

張光賓〈懷素自敘帖〉八屏（P.70-71），文錄懷素〈自敘帖〉，可見他多年來對草書巔峰名蹟的學習，用「滿壁縱橫千萬字」可以形容。草書的速度，要寫得快，所以運筆時自然少了提與按的動作，筆畫的流轉，更容易成為少粗細變化的單純線形狀。從〈自敘帖〉中也可以見到簡化的單純線形狀，線條是中鋒少加提按的運行，一種簡單的筆法，成就了草書的速度感，並有了線條結構的變化莫測。這懷素〈自敘帖〉八屏，全卷強調連綿草勢，用的是他一貫的「鈍筆」運筆，上下翻轉，左右擺盪，其中有急有緩，有輕有重，像是音樂節奏分明、韻律婉轉，動感充沛。這就是狂草。

〈十七帖〉是王羲之的名作，〈十七帖〉張光賓寫來，只是借著王羲之字體的架構，一如草書所強調的筆斷意連，生生不息的草書之體勢，氣脈通連。整幅筆畫瘦勁而不纖弱，波磔則較其他筆畫稍粗，至收筆前略有停頓，借毛筆彈性迅速挑起，使筆意飛動，清新勁健。

為什麼出現草書？為的是要加速書寫的速度，寫快了，就會用簡省的方式出現，但是文字是做為表達意思的工具，換句話說，一方面得快，但寫出來要讓讀的人認識。因此，草書的文字也要有一個共同認識的符號。漢朝崔瑗著有《草勢》，宋朝人編成《草書歌訣》，教

[右圖] 張光賓　廿四章經第三章　1999　草書直幅　138×35cm
[左頁圖] 張光賓　豆乾牛蒡　2002　隸書對聯　130×32cm×2

張光賓
程青溪論畫
2002
草書中堂
136×70cm

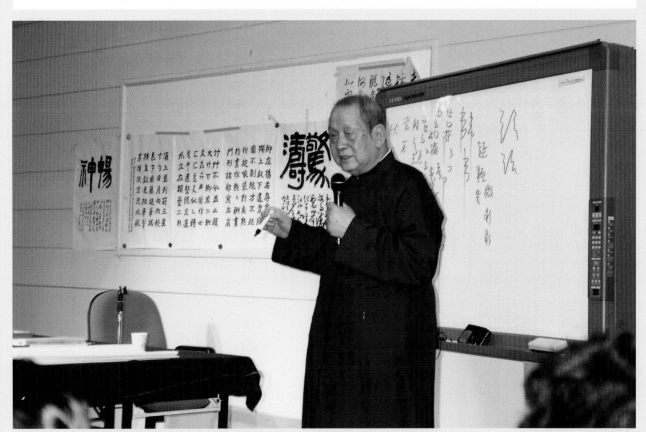

張光賓
懷素自敘帖
草書八屏
1993
121×30cm×8

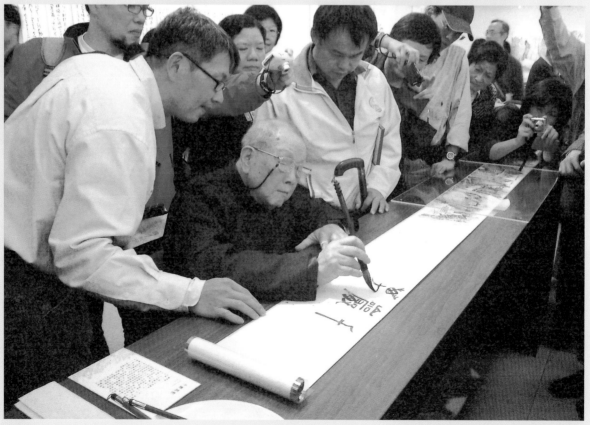

張光賓
十七帖
草書六屏（一、二）
2002
135×32cm×6

張光賓
十七帖
草書六屏（三、四）
2002
135×32cm×6

張光賓
十七帖
草書六屏（五、六）
2002
135×32cm×6

抑左揚右		擷上取下	
楷書	草書	楷書	草書
天	(草)	書	(草)
馬	(草)	畫	(草)
頁	(草)	盡	(草)
欠	(草)	晝	(草)
文	(草)	婁	(草)
鳥	(草)	辱	(草)
		曹	(草)
		敫	

[左圖]
抑左揚右（王耀庭繪）
[右圖]
擷上取下（王耀庭繪）

元刻本《草書百韻歌》

人分辨與書寫草書。張光賓則根據自己的書寫經驗，完成了二十四條「草書結字口訣」範例。重要的四句是「抑左揚右，擷上取下，方不中矩，圓不副規」，筆者介紹其中入門最容意懂的兩種。

「抑左揚右」舉例是：「天」字的草書是寫「天」字右邊的外形；「馬」字也一樣是寫右上、右邊到下面的外形；「貴」字把上方的口，寫成兩點；「頁」字也寫右邊的框框，像是「天」的草書一樣；「欠」、「鳥」都是以右邊的外框為主。

「擷上取下」如「書」字，只取上一橫，中間省略，最下一橫，加「日」字中的一點；「畫」「盡」「晝」都是一樣；「婁」字上方的「田」，當成口兩點，中間的「口」不要，取下方的「女」字；「辱」是取上面一橫為「點」，中間只取「厂」，下方「寸」，只取寸外形的一勾一點；「曹」字只取上方的「草」字頭，中間省略，下方「日」部，如書字的草書。

草書有一定的省略規則，字形不是可以隨便自我創造的。宋代以來的《草書百韻歌》就對草字書寫及辨識做出差異性的體認。張光賓的二十四條「草書結字口訣」，則是對草書形成的原則做了總歸結。

張光賓
東坡四時詞
2001
草書四屏
136×18cm×4

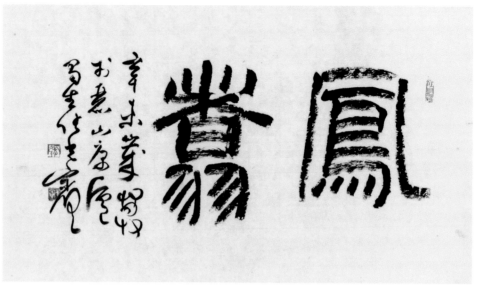

張光賓　鳳翥（局部）

唐昇仙太子碑「飛白」，裝飾「扁筆」

關鍵字

飛白

「飛白」為書法史上的一種書體，但「飛白」一詞最為多人所引述者，故事記載在唐朝張懷瓘《書斷》裡：「漢靈帝熹平年間（172-177），皇帝命令蔡邕（伯喈）作〈聖皇篇〉。寫好了，到皇宮的鴻都門，當時鴻都門正在修飾。蔡邕在門下等待，看到工人以白土用刷帚寫成字。蔡看了心歡喜。回到家，就用刷帚寫成字，稱作『飛白』書。」「飛白」兩字就是從這個故事來的。單從字面上了解飛白，「以堊帚」，帚應當是大刷子，不是圓錐狀的毛筆。單從毛筆的使用，當墨水稍少，墨有點枯，或者筆毫開岔，加上行筆快速，寫（畫）出的「筆畫」，必然產生絲絲痕跡的「飛白」現象。對於這種筆法，裝飾類者多屬「扁筆」，一般字體則「圓與扁」皆有。

漢字是由各種點線組成，字的創造一開始，固然有象形文字，其他指事、轉注、假借、形聲，在形狀上，不表示什麼意思，純粹的點線構成而已。我們欣賞書法，就根據點線的布置，勢力、粗細、濃淡曲直，領略出書法的美術滋味。

書寫時個人的感情，就是落在這些點線的組合變化上。草書在這方面，是最適合用來表示字形的不同所引起的點線律動的不同。2001年張光賓寫的草書四幅〈東坡四時詞〉（P.77），大幅的草書，我們欣賞時，站在一眼可見整體的距離位置，來看這四幅連接一起的作品，我想不會去逐字地讀出，而是去領略這些點線的組合變化，引起點線律動的感覺。書法筆跡的長長短短、粗粗細細，可比喻為音樂的節奏，由點線構成的整幅書法律動性，如同韻律，而整幅是否協調就像和聲。

飛白如飛帛

張光賓寫〈鳳翥〉這兩個大字，筆畫以橫平豎直為大要，像隸書也像篆字，字的結體方方整整，筆畫沒有明顯的波勢，筆畫帶有篆書筆意，但簡單質樸，線條非常強勁。這種寫法和西漢宣帝五鳳二年（西元

前56年）刻石一樣，體勢在篆、隸之間，而隸書的成分濃一些。

這一幅字，筆畫上有個特徵，叫做「飛白」。我們可以看到，筆畫中並不是全黑的，反而有「白」的地方。書法上，稱這種筆畫叫做「飛白」。

〈靜下來　放輕鬆〉看來像一幅畫，有一雙眼睛，又是紅紅青青、大大小小的點。我們要説的是，這「靜下來放輕鬆」六個字的寫法，當然是草書，但看起來字體的筆畫，大都是像游絲飄蕩，迴旋彎轉，行雲流水之美，何

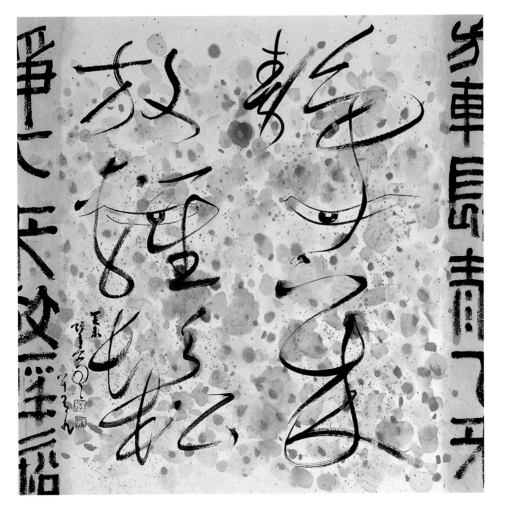

關鍵字
天書

　　「天書」，就是誰也不懂的文字。從創作上說是可隨興的任何做法了。是墨點點，還有直直的框框，這樣的畫面，是一幅抽象畫嗎？上世紀，隨著抽象藝術的產生，書法也產生了創作觀念的變化，也因有人認為抽象藝術的靈感之一是得自中國書法的草書。把書法用非傳統的觀念來書寫，我們可以用各種觀點來看待。

張光賓　天書-9（局部）

　　嘗不令人想起今日體操競技或傳統的中國彩帶舞？前舉的「飛白」也有人別稱「飛帛」，「飛帛」豈不是彩帶舞？書法上有一種「遊絲書」，相傳是南宋書法家吳說所創。宋高宗趙構說：「紹興以來，雜書，遊絲書唯錢塘吳說。」「遊絲」，顧名思義，狀若遊絲，可以想像得到一條連綿不斷的絲線作何狀態。「遊絲書」既是絲，那筆畫只是細，變化少。張光賓的這一幅，大部分筆畫還算平均，雖不一定與「遊絲」全相同，但是寫來是用筆毫尖細所行，每字起筆後，一筆到底，婉轉連綿不作間斷，流暢飛動一氣呵成。結字大小、長短、並不在意，信手而成，一束束彩帶飄空，風吹不停，隨風揚起，婉轉多姿，輕而且靈。

　　形容狂放雄壯的草書，說是「驚電急雷」、「驟雨狂風」，那種雄強氣勢，不在這幅書法上。這幅書法意態從容自如，瀟灑秀麗、韻味無窮，不讓人看了吃驚得張口結舌，也沒有石破天驚，卻一縷一縷盤旋繞空，去而復還。這是書法行筆，筆一發，鋒尖始終在筆畫中運行，筆畫瘦圓秀麗、整體就是圓美流暢。

　　把這幅字用「遊絲書」，用「飛帛書」來看待，「此飛帛體全在運筆」，因運筆而留下的筆畫所產生的美感，古來頗多吟詠形容。蘇軾〈文與可飛白贊〉集古句：「……飛白。美哉多乎，其盡萬物之態也，霏霏乎，其若輕雲之蔽月，翩翩乎，其若長風之卷斾也。猗猗乎，其若遊絲之縈柳絮，裊裊乎，其若流水之舞荇帶也；離離乎，其遠而相屬；縮縮乎，其近而不隘也。」文言文讀來或許似懂非懂，也可以領略到一份書法的浪漫美。

▋「天書」夢幻

[右頁左圖]
張光賓　天書-2　水墨
69×73cm

[右頁右圖]
張光賓　天書-14　水墨
140×34cm

　　在張光賓的〈天書-2〉中，「天書」兩字用篆字寫著，用的筆畫很純樸，我們不用認識這兩個字，把它當作線條絞在一起，再看簽名「張光賓」三個字，不用分辨這是畫家的簽名，也是感覺到自由線條的轉動。「天書」，一聽到這兩個字，就是誰也不懂的文字。用這兩字做題

目是隨興的「命題」。張光賓「天書」中的書法（畫），大多是界有框格，少數有書寫的字，做一描述，「如碑帖般深沉厚重，斑駁難辨的文字行體；傳統規範字裡行間的直拙線條；幾何圖形古棋盤般的童趣框格，這是光老精進法書，筆墨以下的無心印記。」（劉行中語）

「深沉厚重，斑駁難辨」，書法上有形容詞，稱為「屋漏痕」。據說在唐朝時，大書法家顏真卿有一次和張旭談論書寫技巧，顏真卿求問書法心得時，言談中將其師的筆法比喻為「屋漏痕」，在旁的和尚馬上起立，握著顏真卿的手說：「啊！你得了老師書法的神髓了。」這是人稱「屋漏痕」的由來。「屋漏痕」是用來形容筆法，似房屋漏水痕，當雨水滲入牆壁，凝聚成水滴，然後徐徐流下，其流動並不是直接落下，

張光賓　天書-9　水墨
103×70cm

是微微的左右動搖垂直流行，並留痕在牆壁上，好像書寫時，用藏鋒而形成筆畫，運筆時快時緩配合，而修飾筆法使用較少。又有「如錐畫沙」，像錐鋒畫入平沙地裡，沙形兩邊凸起，中間凹成一線。在紙上用筆，而墨跡則浮在線條兩邊，使人感到凝重、突出、勁險、立體，富有質感、力感、澀感的效果。又「印印泥」，是說用筆要像印章印在黏性紫泥上一樣，深入有力、清晰可見，以造成布置均正、形體端嚴、黑白分明、剛柔並濟的效果。

另外，畫史有個「敗牆張素」的故事。是出自北宋沈括《夢溪筆談》。仁宗天聖（1023-1031）年間，圖畫院的陳用之，擔心自己山水畫不及古人，求教於度支員外郎宋迪，宋迪回答的大意是：「這不難。你掛一張白紙或絹於殘破的牆壁上，朝夕看它，看久了，隔著半透明的紙絹，敗牆上的高低曲折，隱約都成了有形的山水之象。只要心領神會，自然像是有人禽草木飛動，你則隨意下筆，自然天成，不像人所為，這就是活筆了。」陳用之自此畫格日益進步。同樣地，郭熙見楊惠之塑山水壁，亦有所感，令泥水匠不用泥掌，只以手敷泥於壁，不論凹或凸，待泥乾了則以墨隨其

形跡，暈成峰巒林壑，加以樓閣、人物，即宛然天成，謂之「影壁」。說穿了，即隨著欣賞者自由的想像力，一樣可以如法泡製。

再從現代西洋流行過的抽象畫來比較。抽象就是畫面上出現的是世俗所沒有的形體，造一切無可名之狀。其實，藝術是用感覺去體驗的，而不是用說的來解釋。繪畫用眼睛看，不要用畫中是合於那種形體來判斷，而是用當前的不可名狀，如線條的交織，色彩明暗等等總體，帶給觀賞者的是什麼。沒有物體形狀的美就是「抽象美」，也就是「無形的美」，時而靈活飛舞，時而虛無飄渺，也時而安寧靜寂。這猶如是「墨跡繪畫」（tachisme）。

這種「天書」，脫離了可辨識的自然形象事物，就如同看書法也脫離文字意義。不過，上面所舉的例子仍然有它完整的意義。其實，字的一點一畫，雖然是屬於視覺的形象，但是抽象到了極點，沒有一點一畫是自然人生的寫照，它只是一些規則或不規則的點線，分開來，沒有一點一畫像什麼具體事物，但合起來，卻都可以相似神似。自然事物或人間情境，無不可從這一組合來體會其神情態勢。書法字形體的長短大小相雜，顏色的深淺濃淡，點、線是一種最簡單，意象最單純的表現工具。

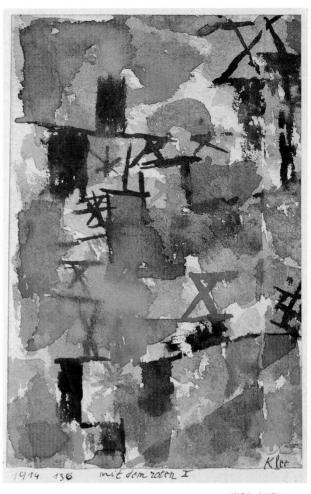

克利　紅字X
1914　水彩　16×10.8cm
紐約現代美術館藏

V・繪畫研究與創作

圖像的天地裡，百煉鋼成繞指柔，畫稿十易也不為意。林泉裡的人物，用筆有細緻、有墨潑。畫境裡，文學的理想國，新舊故鄉的山川，有傳統的筆調，有焦墨錯落，排排點點，硯餘墨汁翻出了一片新天地。

[下圖]
張光賓專注作畫時的神情
[右頁圖]
張光賓　山居流泉（局部）　2009　水墨　144×150cm

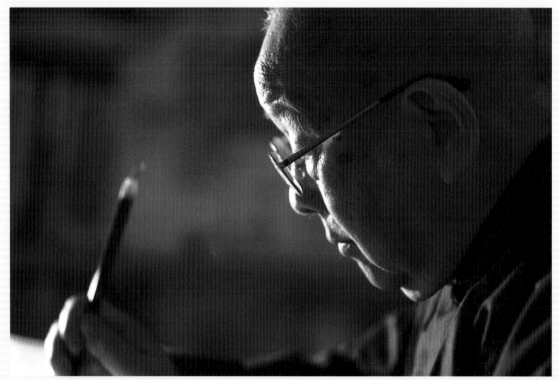

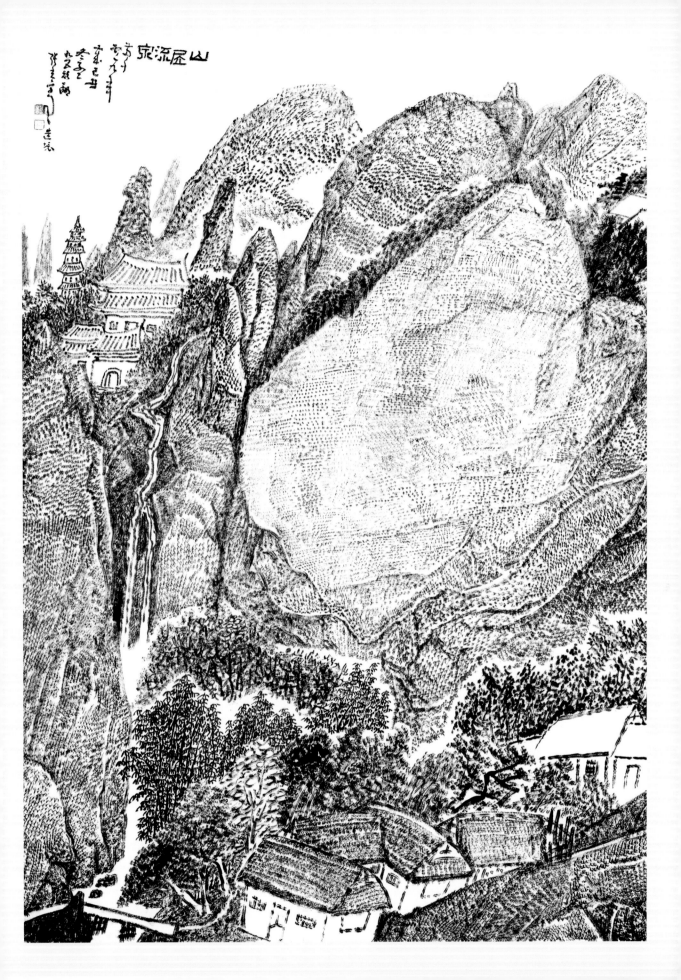

草稿九朽一罷

　　這幾頁的小幅畫是張光賓用小卡片畫的草稿，寬邊 13 公分，窄邊 7.7 公分。

　　畫家正式創作之前，要先起稿。這一方法，一般的解釋，猶如書寫文章，草稿上總有增刪，稿定以後才加謄寫。草稿塗塗改改，再轉換成正式的畫面。把畫好的草稿轉變到正式的畫作，這種方法，早在5世紀的時候，謝赫（南朝齊，479-556）提出「畫有六法」，最後一項是「傳移模寫」。對畫家來說，這是相當重要的必備功夫。

　　完成的畫稿，就稱為「畫樣」，或只稱「樣」。「樣」在繪畫中有另外一個約略相等的名詞，謂之「粉本」或是「稿本」，即事先的設計圖。

　　為什麼用「粉」字呢？是為了要正確的把「稿本」一模一樣地轉到正式的畫面上，古時候沒有複寫紙，卻有一個簡便的方法，就是在畫

張光賓　印月禪寺
原子筆草稿

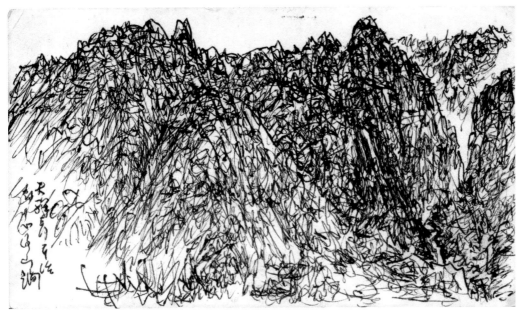

好的「稿本」上，在輪廓線上以適當的距離打洞，然後鋪到畫紙上，用一個小布包，裡面裝著粉末，在打出的小洞上輕拍，粉末從小孔中漏下去，在正式畫紙上留下點來，再連點成線、連線成形，就可以精確地轉成圖了。今天，幼童的繪畫遊戲，還有這種連點成形的方式。

從西洋畫的方法，一般也可以稱這種方式是「素描」：「……素描真實表現畫家的意象，從塗塗改改中，可供我們立即了解畫家在創作過程的心情。」畫家一開始有了創作的心機，他畫的時候，每一筆點和線條都是藝術家把存在於內心的意象，轉變為繪畫形象的紀錄。這種素描，或許看來像是隨意的速寫，卻是畫

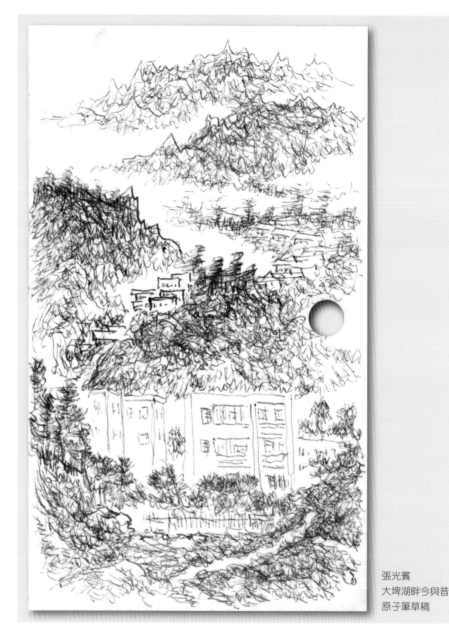

張光賓
大埤湖畔今與昔
原子筆草稿

<div>

關鍵字

九朽一罷

畫草稿，可謂「起樣」，直到定稿。傳統畫家有一個名詞「九朽一罷」，「朽」就是今天學西畫第一課「素描」用的炭筆。古時也用「白色泥土」的土筆，目前畫家雖不常使用土筆，看今天裁縫師，倒還用「粉餅」一物（台灣話則直接說是「粉土」），因其形近圓扁，還可令人想起舊貌。九朽之「九」，遠古的人認為數字的極大，用「九」是形容不厭其煩地多次更易，顯示定稿的慎重，改而再改，並非「九」次不可。

時移世易，張光賓已改用原子筆，這樣輪廓線之塗改更易，也足以為「九朽」來形容解釋。

張光賓　天祥青年活動中心後山澗（局部）

</div>

家將他所看到、感覺興趣或突然引起他想像的事物描繪下來，做為往後作畫的根據。張光賓的〈印月禪寺〉（P.86）看似是一些零亂的線條，卻是在短暫的時間，捕捉剎那間的山川印象；〈文武廟〉（P.87上圖）更加簡易了。〈天祥青年活動中心後山澗〉（P.87下圖）就是以線條重覆，不斷的嘗試來組合使山形現出。就根據這些速寫或由速寫滋生的靈感，再創作出一幅幅傑作。如〈大埤湖畔今與昔〉就在正式成畫前，有了素描草稿。

這些突然的靈感，利用便捷的小紙張與筆，短短的剎那間捕捉住對象的動態，因此把對象畫得生動而傳神。這樣的素描，也可以說是一種

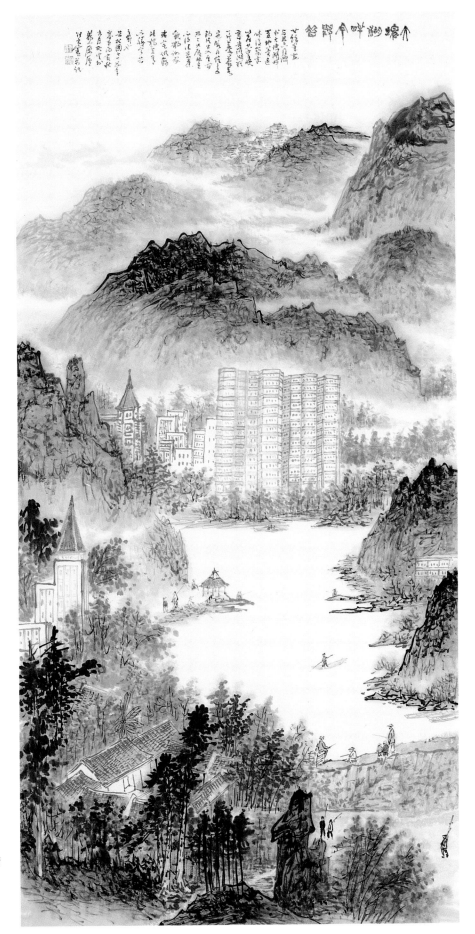

張光賓
大埤湖畔今與昔
1986　彩墨
138×68cm

張光賓
杉林溪遊樂區
原子筆草稿

張光賓
明潭艇子
原子筆草稿

張光賓
外雙溪山景
毛筆草稿

張光賓
小野柳一隅
原子筆草稿

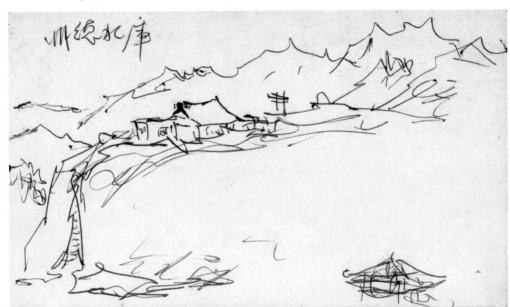

張光賓
明德水庫
原子筆草稿

張光賓
泰源國小老松
原子筆草稿

完美的作品。如〈杉林溪遊樂區〉就是快速地記下眼前的一景。〈明潭艇子〉也是。

看這些小畫片，就如同欣賞一幅畫，沒有兩樣。以〈外雙溪山景〉（P.90下圖）的小畫，用水墨表達，從構景到畫上線條的組合墨色的空間層次，已經是一幅完整的畫了。作用上，素描是畫家製作某一主要作品準備工作的起步。當畫家以素描作為創作準備工作時，他的畫作計畫已接近成熟，利用素描了解過程中的各項細節，反覆練習，使繪製的工作得以順利進行。

從這些小幅畫稿可以看出，點線是構圖的基本部分，其中線所表現的運動、塊量、陰影與質感皆是。可以暗示任何事物；無論是山山水水的外形（contour）或輪廓（outline）所構成的形狀或形體，抑或是由多數線條交叉、並置與重叠的型態。以〈斷崖曲道〉這幅小速寫稿為例，下方的松樹、層層叠叠的山嶺都是用一條條的細線組合而成。交叉、並置與重叠山山水水的外形和輪廓的型態。

以素描稿和毛筆稿來並看，兩張〈持杖尋幽〉（P.94）的構圖布局大致是一樣的。都是以細線不斷的重叠，原子筆稿，還以點線預定款題處，由於是橫幅，更顯得寬闊，而山勢的起伏，因線條的聚集，而使山

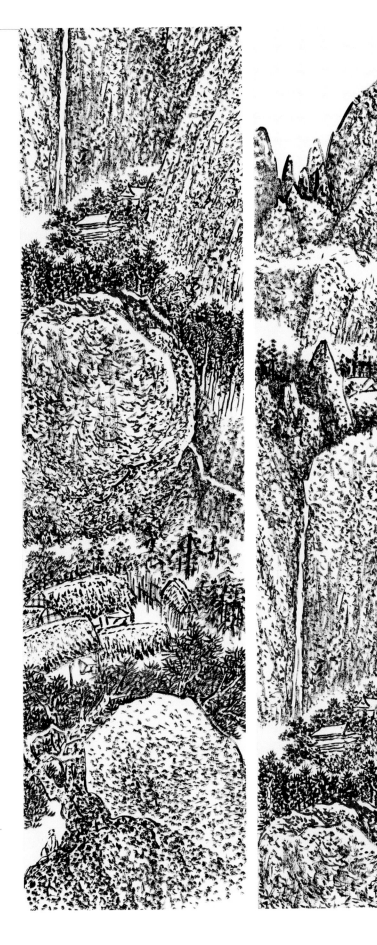

[右二圖]
張光賓
寫意條幅之一（局部）

[左頁左圖]
張光賓　寫意條幅之一
2000　水墨

[左頁右圖]
張光賓　斷崖曲道
原子筆草稿

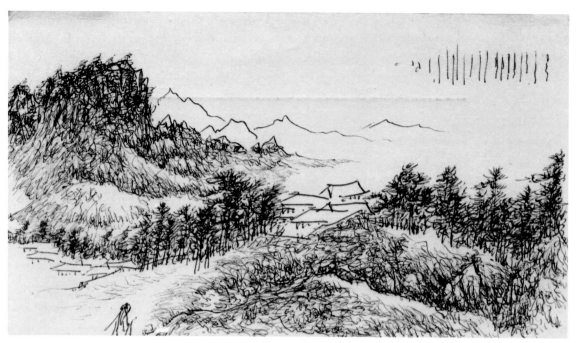

張光賓
持杖尋幽
原子筆原稿

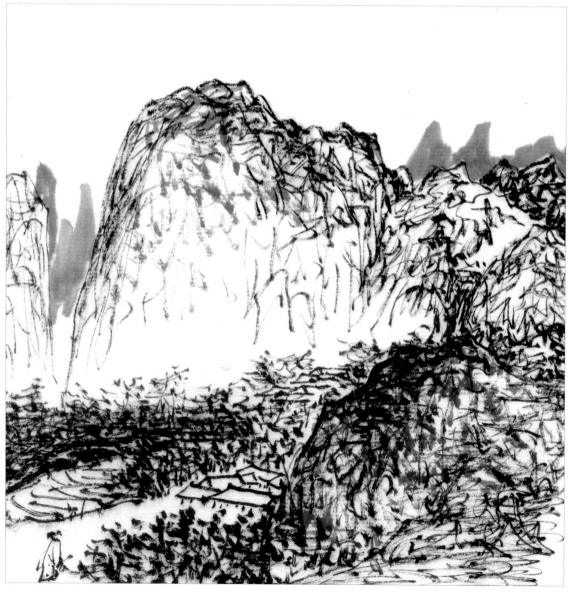

張光賓
持杖尋幽
水墨

稜樹林更清楚，毛筆稿則注重線條的靈動。一
橫長，一方正，山勢也就移動了。

林泉裡的人物

　　張光賓1967年畫的〈老子像〉是臨摹北京
故宮博物院院藏元代趙孟頫〈老子像〉。1979
年畫的〈屈原歸去來兮涉江圖〉和1993年的
〈松下問道〉，都是比較工整的人物畫。

趙孟頫　老子像　元代　水墨、紙　24.8×15cm
北京故宮博物院藏

[右圖] 張光賓　老子像　1967　彩墨　184×60cm

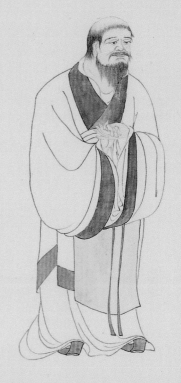

歸去來兮涉江圖

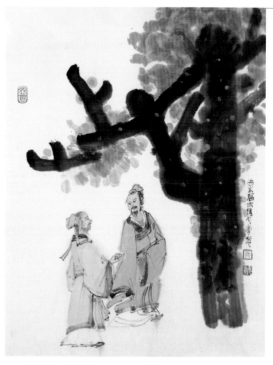

張光賓　古木高士　1993　彩墨　45.5×35cm

看中國的古裝人物，寬袍長袖，畫家表現不同衣褶的質感量感，線條正是構成形象最好的表現方式。不同形態的用筆，表現出不同的氣象。〈老子像〉是細緻均勻的線條，表現一位莊重的老者。古來的中國人物畫，用線條表達，線條有各式各樣的，到了明朝的汪珂玉，他把古今各種衣紋的描法歸結成十八種。對這些描法，有習見的，也有難得一見的，如橄欖描、蚯蚓描等。以〈老子像〉細緻的線條來說，像一條鐵絲，就叫「鐵線描」。

從前論傅抱石的人物畫，皆是從晉朝顧愷之的畫法論起。著名的

張光賓
松下問道
1993
彩墨
90×89cm

顧愷之　女史箴圖（局部）
倫敦大英博物館藏

[右上圖]
宋人　八十七神仙卷（局部）

顧愷之〈女史箴圖〉收藏在倫敦的大英博物館，就以畫中一位女士為例，其衣帶飄舉，長裙曳地，從畫中可以欣賞到這種線條。這些線條，外表看來像是軟綿綿的，骨子裡卻是緊勁有力，用筆恰如寫小篆，從頭到尾，線條本身充滿均勻之美，流暢又富彈性。古人形容為「春蠶吐絲」。乍看似平凡無奇，觀賞一久，卻有一股周而復始、連續不斷，初起平靜，終而如風馳雨驟，排山倒海的力量，在觀賞者的心中湧現出來。

古裝的人物衣帶飄舉，宋人〈八十七神仙卷〉原本是壁畫的小樣，以遊絲般的細線，整體線條動感，禮讚是「天衣飛揚，滿壁風動」，欣賞起來，含蓄中微微而動。張光賓畫中，如這裡所見到的是細緻，到了衣服的轉折處，就像寫字一樣地有頓挫。古時候的書，很難配圖，只從文字意會，難免有相當大的差距，且各人解釋也不全然相同，配圖所示，為作者參考諸家而定，讀者賞畫，不必硬要指出是何種名目。線條的運用，無非是傳達所欲傳達的效果，豈是十八種名堂所能規範的。

張光賓一如其師傅抱石，擅作點景人物。畫起山水畫裡的點景人物，或是以林泉優游為題，得心應手。點景人物配合整體山水來處理，用「點」字是把畫題點出來。成語說畫龍點睛，因此點睛而使畫的主題顯現出來。山山水水總是靜態的，相互之間如何牽動情態，活動其間穿

[右頁圖]
張光賓　林下文會
2002　水墨、紙
60×40cm

98

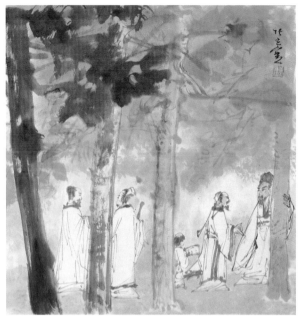

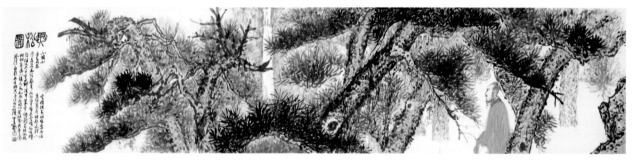
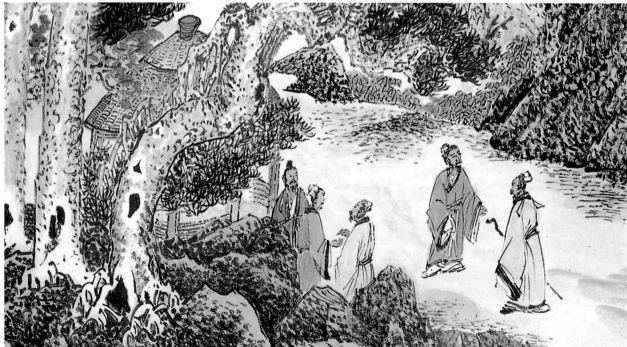

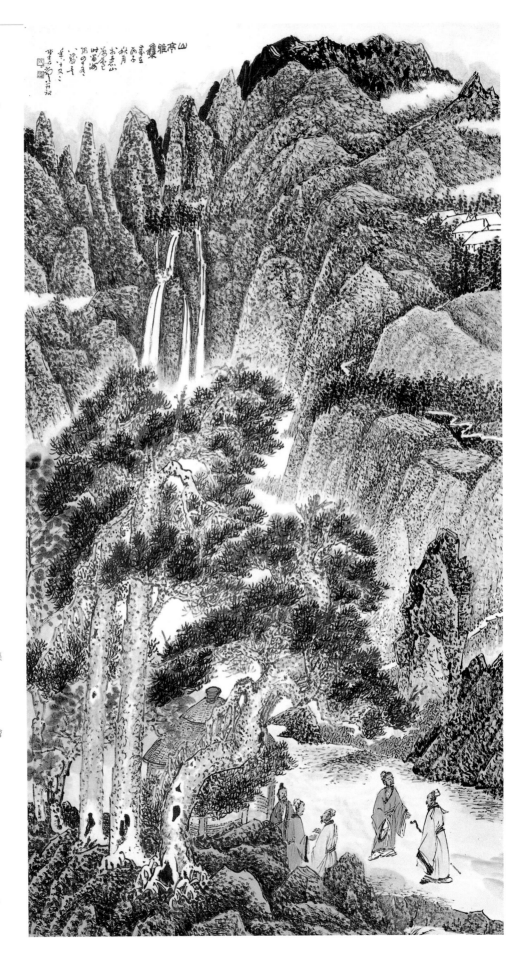

[右圖]
張光賓　山亭雅集
1996　彩墨、紙
152×83cm

[左頁左上圖]
張光賓　林蘊清集
1987　彩墨、紙
34.4×34cm

[左頁右上圖]
張光賓　林泉高會
1999　水墨
97×90cm

[左頁中圖]
張光賓　異松圖
年代未詳　彩墨
52×230cm

[左頁下圖]
張光賓
山亭雅集（局部）

張光賓　重巖林亭
2004　水墨
96×180cm

插的動態人物，確實能使景致的情趣點出來。

駕筆潑墨

　　將張光賓乙丑年（1985）畫的〈鍾進士〉（尳）和同一年畫的〈屈子行吟〉圖比較，畫法是大不相同的。從人物身上穿的衣袍來看，〈鍾進士〉（P.104）是用墨塗出，而〈屈子行吟〉（P.105）是用線條勾成。

　　用墨塗出〈鍾進士〉畫法，使人想起台北故宮的一幅名畫，即宋朝梁楷的〈潑墨仙人〉（P.106），為什麼用「潑」字來命名呢？「潑墨法」，從字面上求解釋，「潑」是將大量的墨汁傾瀉於畫面。唐時有位畫家名叫王洽，性野好酒，喝得醉醺醺，就以墨潑上紙絹，一旁吟唱，一面手塗腳抹，隨著墨潑成的形狀，將其畫成山、石、雲、水，變化快速，一點也看不出墨污染的地方。從這個故事，前述〈潑墨仙人〉圖或張光賓的這幅〈鍾進士〉的畫法，似與這一點不太符合，因為從兩幅畫的「筆

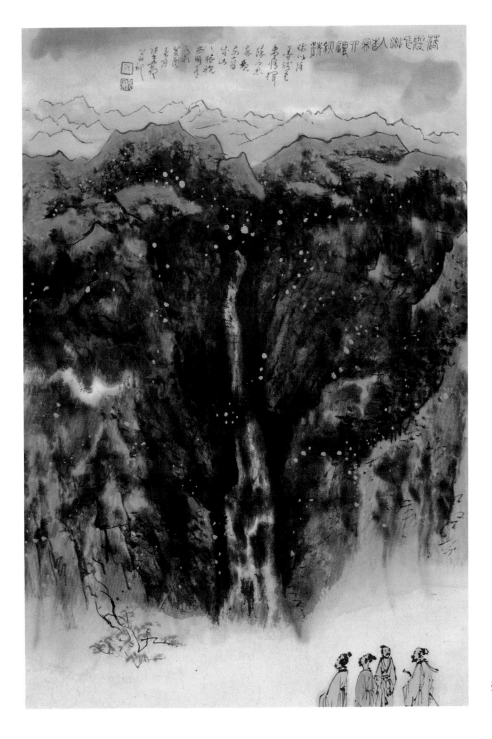

張光賓　落霞飛流入杳冥
1993　彩墨　70×47cm

勢」，看得出用筆蘸墨的筆跡還是太明顯了，而不是將墨汁倒在畫紙上。不過話說回來，名詞本是約定俗成，對「潑墨」的解釋，到後來只要是大量用墨、自由揮灑，顯得水墨淋漓，痛快處毫無拘束就是了。潑墨的畫法，儘管早於唐代就出現，然而存世古畫合乎王洽潑墨式的作品

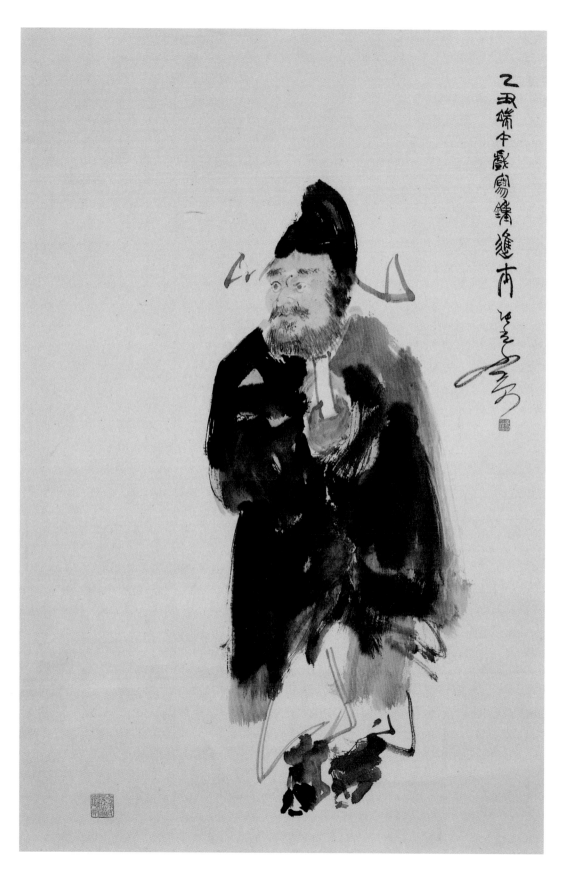

張光賓
鍾進士
1985
彩墨
91×61cm

[右頁圖]
張光賓
屈子行吟
1985
彩墨
91×61cm

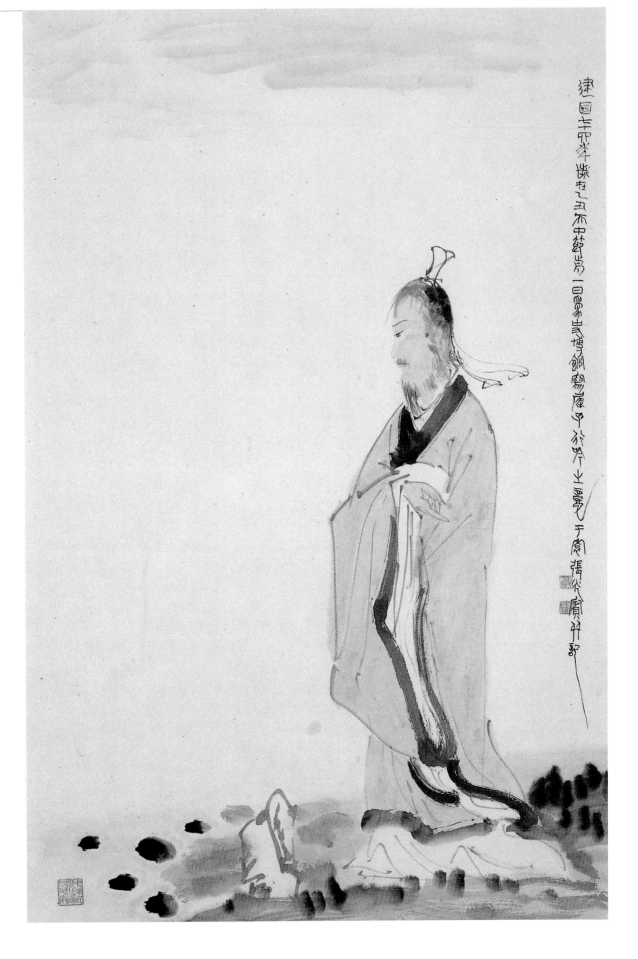

張光賓　墨梅圖
2003　水墨
21×532cm

卻少見。

當大筆蘸墨畫出時，或者一開始著墨，可比喻成渾沌一片，這時必須再用不同的墨色來增加層次，或者界定輪廓，使畫的形象更加真確醒目。〈鍾進士〉的衣袍一片渾沌中，也可以看出畫筆一層層之間有淡有濃，各部分深淺適當地把一身體態畫出來了。畫家大致讚同這種畫法，因為一筆一筆的交疊，會感到畫出來的物象非常厚重，這一片墨有深有淺，也散發出一番韻味。

梁楷　潑墨仙人
宋代　水墨、紙　48.7×27.7cm　國立故宮博物院藏

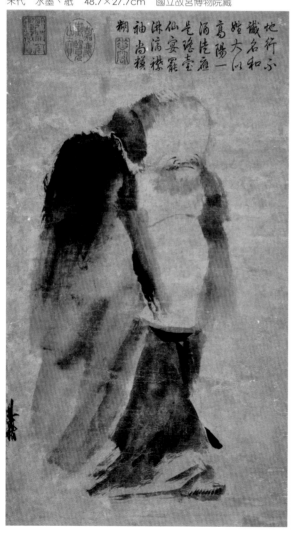

用墨效果，9世紀晚唐大藝術史家張彥遠，提出「運墨而五色具」。所以說，可從畫面所呈現的「墨彩」效果來斷定。〈鍾進士〉的衣袍看到黑黑白白，正在滋長著，忽乾忽濕，忽濃忽淡，生生不息，活活潑潑，其實就該把它當成抽象畫來欣賞。也就是可以清晰看到墨在畫面上層次不同的變化，更藉著不同層次的墨跡，顯出衣袍的轉折凹凸，在趣味上，比豐富的色彩更有一份活潑的感覺。這兒也要提到，墨之美實際上得靠筆之巧而來。我們一向也用「筆歌墨舞」來讚美畫。筆藉墨而留下痕跡，墨因筆而展現各種姿態。畫家濡墨運筆，看得最清楚的是鍾進士的大黑袍。整枝筆是先沾淡墨，筆尖又沾濃墨，從肩膀刷下，濃墨先行著紙，餘筆相對的盡是較淡的墨了，十來筆之間，刷出了飛動之勢，表達出鍾馗卓立的姿態，沒有這種筆勢，何能顯出鍾馗的豪邁？由此可見畫家下筆時是意氣飛揚的。

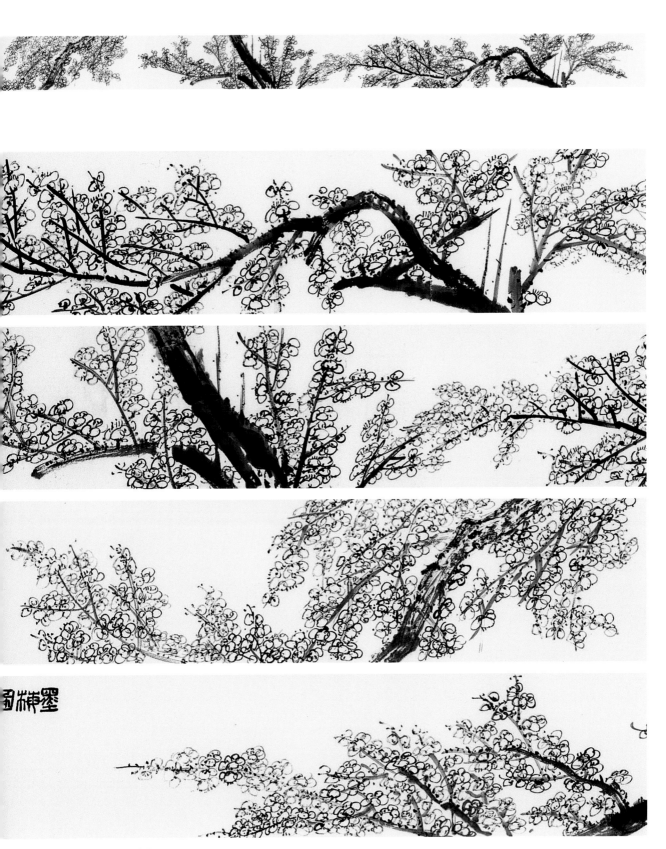

張光賓　墨梅圖（局部）

山水的畫境

墨分五色

「運墨而五色具」。墨色只有黑、灰、白，為什麼說五色具呢，古老中國觀念五色指的是青、白、紅、黃、黑，代表中國古代色彩的總和。墨能以黑表現出景物的層次、陰陽、寒暖、明晦，以及煙雪雨霞，也就是以「一」馭「萬」，拋開繁雜而就單純。再就墨本身而言，又有「墨分六彩」的說法。六彩也不是西洋畫的色彩之彩，而是「乾、濕、濃、淡、黑、白」六種墨的不同趣味。事實上，我們都知道，墨因水分的不同，從極黑到極淡，其層次絕對不止「六」而已，「五色六彩」或「五顏六色」，只是以具體的數字說明無限的變化。

張光賓　方鑑怡情（局部）

中國的「山水畫」翻成英文就是「landscape」，很直接的解釋是畫山畫水，說來是畫看到的風景。然而，古代人為什麼不說「風景畫」，卻說「山水畫」？

「風景」一詞古來也常用，為什麼偏偏用「山水」？那山那水倒也沒聽過專家肯定解釋。看到中國的「山水畫」，難免要問畫家，「這幅畫是畫哪裡的風景？」畫家也許會說是哪裡的山、哪裡的水，或許他自己也未必有正確的地點。看看一些歷史上的名作，我也常會問，天下有這麼好的風景嗎？那山那水在哪裡？畫家畫出來的畫作，往往和現實的風景有差距，也就是說，有眼睛看到的「實境」，有畫家用「心眼」畫出來的「畫境」。情況也並非絕對不相容，我們不也常說，風景如畫，就像西洋畫的寫生，畫出來，當然就有「畫境」。更確切地說，是畫某處某地，卻無法十分合拍。

以張光賓的〈方鑑怡情〉來說，寫板橋林家花園的一景。「方鑑」典故出於朱熹的詩：「半畝方塘一鑑開，天光雲影共徘徊。」塘中之水，畫家以「方」表示採取鳥瞰的構景。和站在園中，一看這些亭台水榭，或到當時的環境走一遭，閉起眼睛想一想，一定會

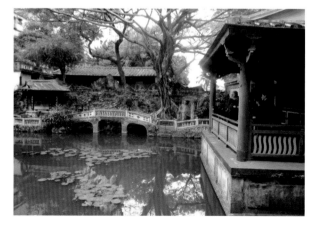

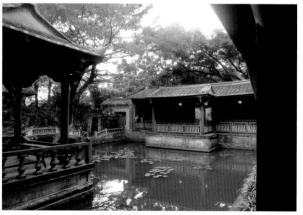

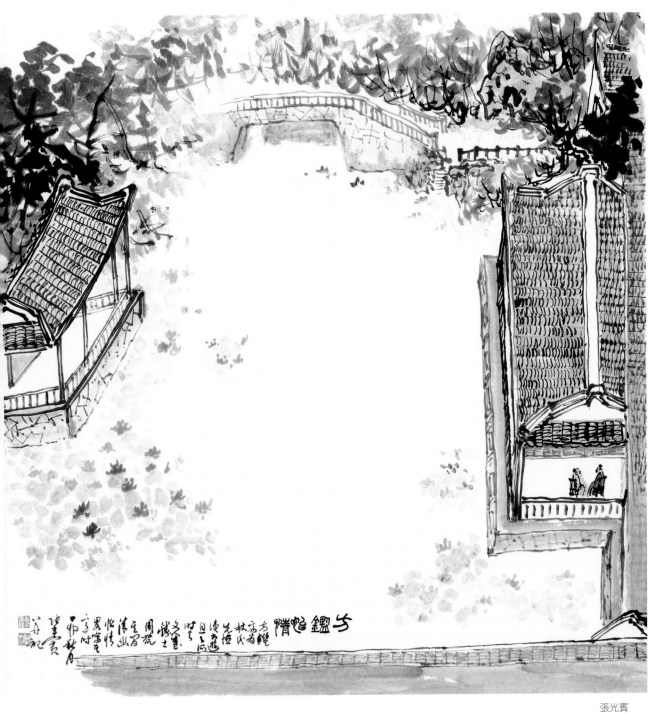

張光賓
方鑑怡情
1997
彩墨
78×73cm

[左頁左下圖]
板橋林家花園方鑑齋的小橋流水（王耀庭攝）

[左頁右下圖]
板橋林家花園方鑑齋內一景（王耀庭攝）

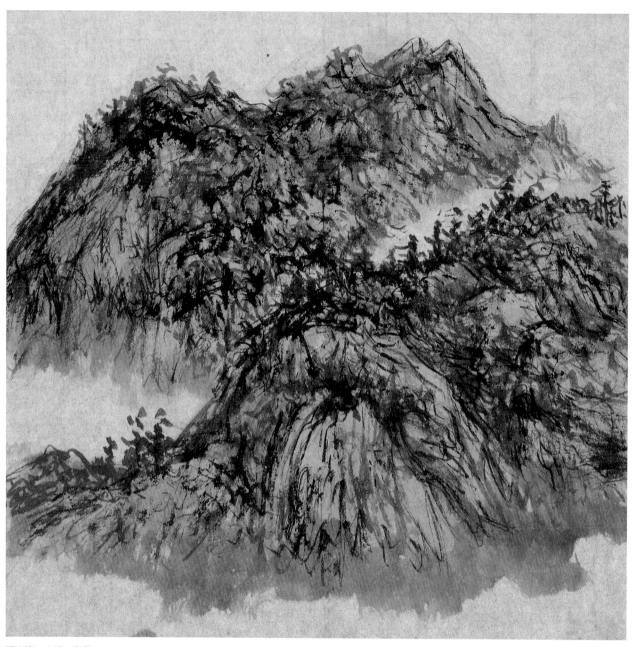

張光賓　山峰　彩墨

同意畫的就是園中景，但如果要拿一部照相機照到這樣的「風景」，我想是找不到這樣「風景」的。這就是中國「山水畫」不同於「風景」的地方。

　　張光賓傳統的山水畫，都以長短線條為「皴」。〈山峰〉是山的一角特寫，以細而略帶彎曲的線條，勾出山嶺的圓錐體，又用淡墨染出深淺，加強陰陽面，使山更有立體感及前後的空間，又用花青染草木的

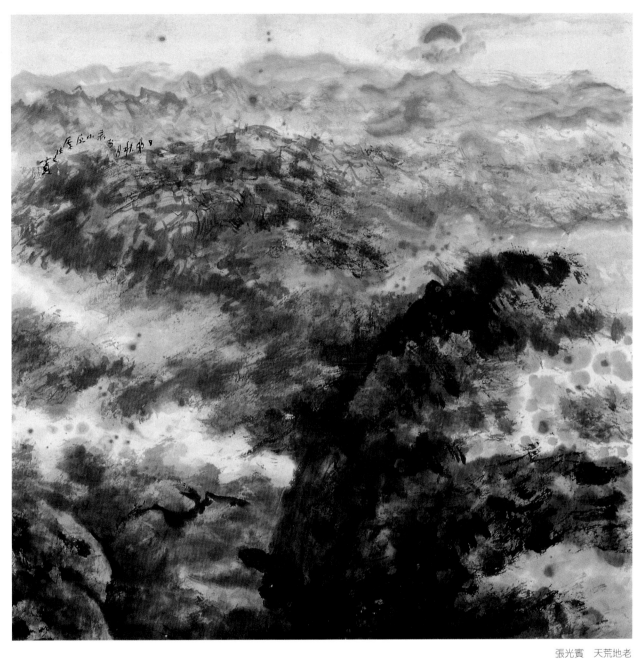

張光賓　天荒地老
1987　彩墨
68×69.6cm

蔥蔥。就基本功夫來說，也可以看出畫家的底子。張光賓是科班出身，因此其美術訓練有深厚的基礎。色彩還是重要的。中國人稱繪畫又名丹青，丹是紅，青是青䐣，因為這是兩種重要的顏色，就成了繪畫的代名詞，意思就是說繪畫是色彩的世界。儘管張光賓的焦墨排點創出了獨樹一幟的面目，1987年的〈天荒地老〉便以丹紅為陽光，1999年的〈夕陽山外山〉更是全幅色彩通紅，群山沐浴在落日朱紅陽光之下，映出白水

白屋，別有一番景致。

　　〈夢遊天姥〉是一幅重彩的山水畫。畫的設色，依其輕重，常會說是重設色、淡設色；山水畫習慣上又有青綠與水墨之分。山脈一片樹林，山色青青，綠樹油油，青綠為主色調，是理所當然。青與綠設色畫法稱為青綠山水，這是自古有之的。從這幅〈夢遊天姥〉的局部可看出，山是以綠色打底，房舍則是用紅牆青瓦，再加上錯落的苔點是用有對比作用的色彩。整幅畫令人有厚重古豔之感，與他的焦墨焦黑相較，別有一番景致。2002年的〈支離叟圖〉（P.114-115），「丹青」兩字就是了。

　　張光賓到了晚近，每每寫完了字，總覺得毛筆上的墨沒用完、浪費了可惜。既然還有墨，就在紙上繼續點下去，於是就點出了現在的皴法。由於畫家這種惜墨之情，逐漸演變成了張光賓獨特的點皴方法，這種畫法，近看每一點像是在發抖的點，遠看則像是線條。畫面上滿眼望去一片密密麻麻，然而站遠了看，墨點之間卻呈現出壁壘分

[左圖] 張光賓　夕陽山外山　1999　彩墨　180×48cm
[右圖] 張光賓　夢遊天姥　2002　彩墨　360×35cm
[右頁圖] 張光賓　夢遊天姥（局部）

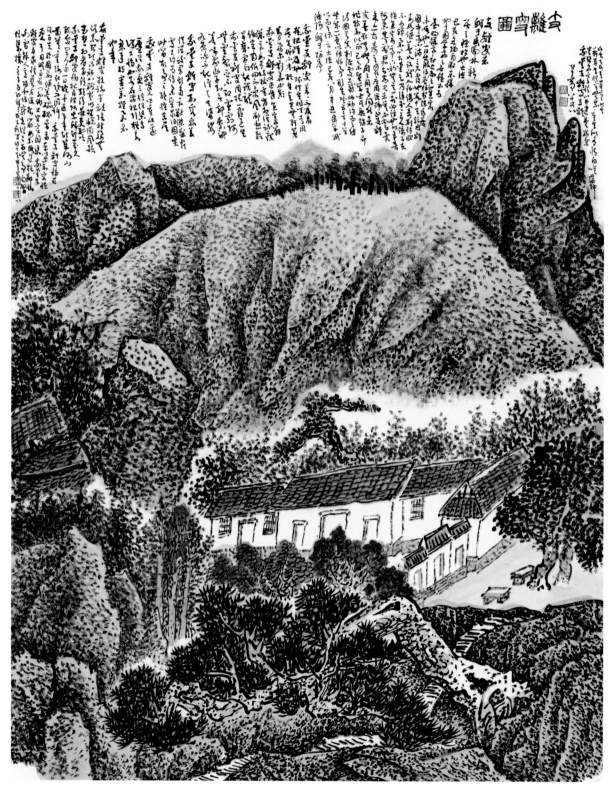

張光賓　支離叟圖　2002　彩墨　100×70cm（右頁為局部圖）

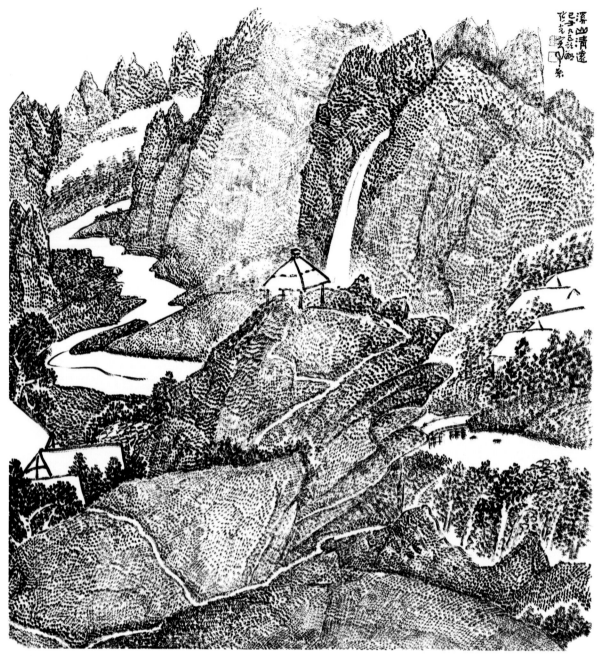

張光賓
溪山清遠
2009　水墨
96.5×89cm

明的遠近層次感。張光賓還說：

　　我作畫時也講求構圖簡潔明快，亦即「化繁為簡，然後簡到至
簡」，再運用以點代皴的筆法，用點來表現明暗，做為整體繪畫圖
象的構成元素，讓整個畫面可以傳達出一種特別的氣魄和力道，完
全不需要顏色。可以說，到現在我可以有一點自己的路子，自己有
了自由自在的一種玩法。我也不敢說我在繪畫技法上有何種創新，
也不希望有何種特別的建樹。

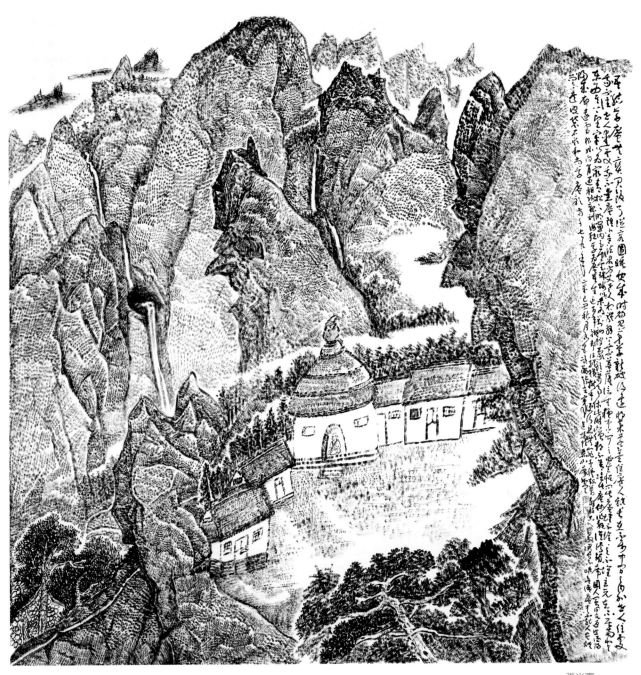

張光賓
石頭和尚草庵歌
2009　水墨
144×150cm

　　根據張光賓自己的說法，他將其山水畫法，從在故宮任職後大致分為三個時期：

　　（1）早期（約1969年，五十五歲進入故宮後算起）：作品依然承襲在國立藝專學生時代向傅抱石、李可染所習的筆法，除了表現在人物上，如畫山水以直爽的線條為基礎，先將山形、石塊的輪廓線勾畫出來，再以淡墨將陰陽面表現出來；並喜用披麻皴，圓點較少，筆墨畫法亂中有序，有時也上彩。

皴法

「皴法」是中國畫家累積了多年的經驗，發展出來對山石紋理的表現模式。從面對真實山川來畫，或套用一種現成的形式，都可以畫出一幅山水畫。許多畫家根據自己的經驗，發展出自己的「皴法」。張光賓在這方面，有相當清楚的解說：「在皴法用點的表現形式上，這些年來我也一直在探索著，力求不同於傳統線條，而是用小筆來畫點，再構成面。民國84年（1995）以後我繪畫時開始不再上色，主要是為了顯示墨趣。我在繪畫上的另一特色是『焦墨渴筆』和『以點代皴』。這一點我自己有很清楚的闡釋，意即為什麼我不著顏色？因為我現在用的這種紙，都是很厚的，像以前那種夾宣（一張紙可剝離成兩張紙），墨很深的地方，紙的纖維會透過去，墨不深的地方因為透不過紙，所以墨都在前面。

所以我們這就看到了深、淺，墨由深到淺、到渴、到乾。它乾了之後，禿筆下去，就變成一個圓點，圓點的中間都是黑白的，假如著色，它那個黑白的點子就看不到了；意即，原為飛白的圈圈，後來就變成乾筆的效果，上色反而會填滿飛白，看不出畫的風味，就沒有趣味了！所以從此以後我畫畫時就不再上色，並且以焦墨渴筆、以點代皴的方法，畫出層層疊疊的幽遠意境。」

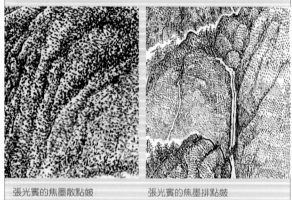

張光賓的焦墨散點皴
〈飛瀑煙樹〉局部

張光賓的焦墨排點皴
〈焦墨山水十二條軸〉局部

（2）中期（約1997年，八十三歲開始）：逐漸形成自創的「焦墨散點皴」，以凸顯墨趣，並使用散點筆觸，堆疊出山巖層巒，不過如此的皴法理念，仍堅守用筆用墨的規律，秉持「以古為新」的觀念。

（3）近期（約始於2005年的九十一歲以後）：特有的「焦墨排點皴」已更趨成熟，並將以往的散點皴法，轉進為線條型的「排點皴」。如此，更有力地營造出畫面山水的厚實的堆疊感。

點在中國畫裡出現得相當普遍。尤其是山水畫，畫山畫樹，總要用到點。如皴法中的「米點皴」，山石上的「點苔」，畫樹的各種「點葉」，如「鼠足點」、「混點」等等。如果回到幾何學上的解釋，「點是無面積的東西」，或者說「點只有位置，而無面積」。如此說，「點」畢竟是我們眼睛看得到的。實際上丈量，也許是0.1公分，也許遠大於此。點多大才算「點」，並無絕對的限制。儘管如此，我們總意會點是很小的東西。這是大家共同的體會，而不是數學問題。我們也會說連點成線，連線成面，因面而有了空間。說來點的作用，都是賴與其周圍的要素聯繫起來所產生的。近年，張光賓寫字之餘，筆上硯池中尚有墨汁，總覺得棄之可惜，既然還有墨，就用最簡易的點，繼續地點下去，也就點出了「名堂」。以點代線皴的筆法自成一格。這用圖解說明。張光賓對點皴法，有個人畫作的示範。第一是題「亂畫有理」，還是一般畫譜上的皴法；第二標出「丁丑（1997）以後焦墨散點皴」，密密麻麻的焦墨點在石頭上；第三，標「丙戌（2006）以後焦墨排點皴」，畫中的「排點」相當清楚。

[右頁圖]
張光賓　亂畫有理　水墨

張光賓　丁丑以後焦墨散點皴　1997　水墨

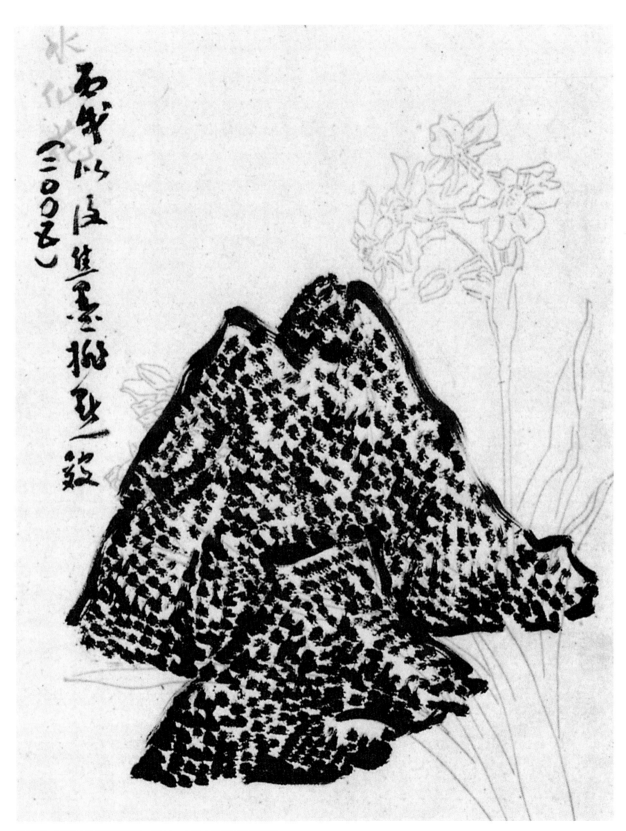

張光賓　丙戌以後焦墨排點皴　2006　水墨（原稿誤為2005）

張光賓
杜工部古柏行
2001
水墨
52×231cm

〈杜工部古柏行〉畫柏樹兩棵，截取樹幹中間一段，除了左側留有空白，以為題款，整幅是密密的葉點，襯托出幹的「白」，枝幹固然是糾曲的，但點葉布置是舞起翻動的旋轉，密者近，疏者遠，使之有了空間的層次。這就是連點成線，連線成面，因面而有了空間，乃至把空間層次表現出來的畫法。

再以〈荒江古渡〉為例，畫中除了山脈的輪廓用線勾出，山體都是纍纍的點，點在山的輪廓線上，凹下處，用重而緊密的點來排列，凸出的山脊就留白，這密與疏之間產生了立體感，山峰的圓體空間就有了。此外，所用的點，排列的方向，也讓山峰的趨勢有所交代，如畫幅左側的右傾，點的組合走向，也使整體傾向右方，中間的山峰，以停在中垂的態勢，是穩定的；相對於此，右幅山嶺的點，也傾向中央。做為墨深淺層次的運用，儘管都是用

硯餘的焦墨，但墨點因乾溼及聚散的排列，相互對襯，還是分出黑、
灰、白的層次，空間感也因此產生。這幅畫，中段凹進的水流及右側
的對岸山峰，都因中段山峰相對的「白」，凸起來而顯得後退。

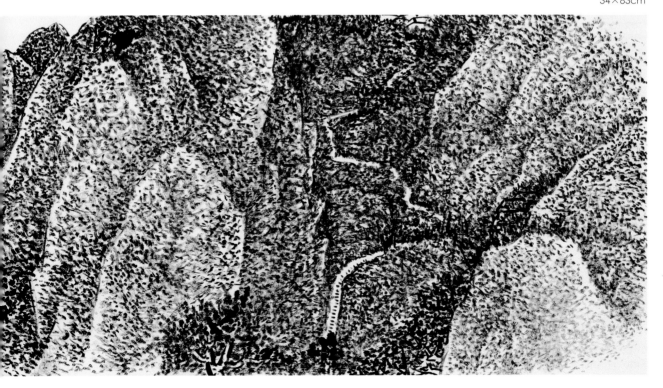

[下圖]
張光賓
荒江古渡
2002
水墨
34×83cm

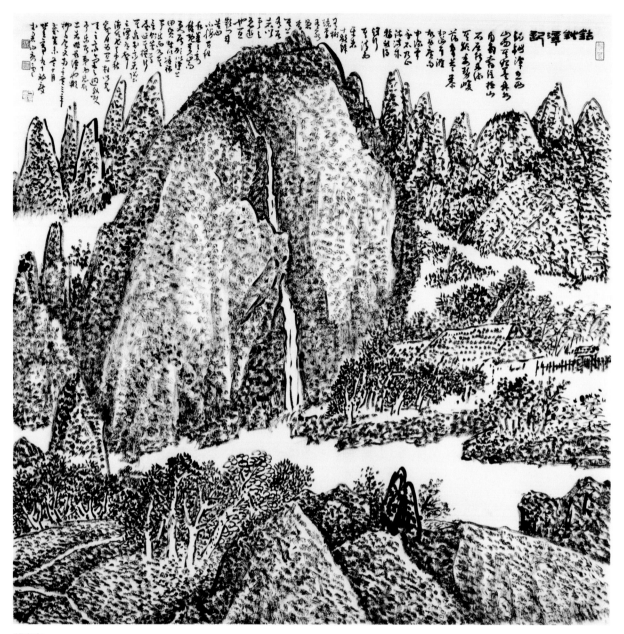

張光賓
永州八記之鈷鉧潭記
2003　水墨
69×69cm
（右頁為局部圖）

　　再以〈永州八記之鈷鉧潭記〉為例，兩尺方幅，映入眼簾的是密密麻麻的點，除了少數山峰與樹幹的輪廓線，都是用點來傳達形體的趣味。先看前景，幾座凹凸的山丘及樹木，隔江平台上一戶人家，主峰突出，遠峰羅列成屏。畫這幅畫整體是點的躍動。用點的疏密襯托出前前後後，也把岩石的堅硬感，蔥嶺草木生機表達出來。畫中主景的聳立山峰，相對於它外圍處，點的排列是稀疏的，中間的一線瀑布及周圍處，

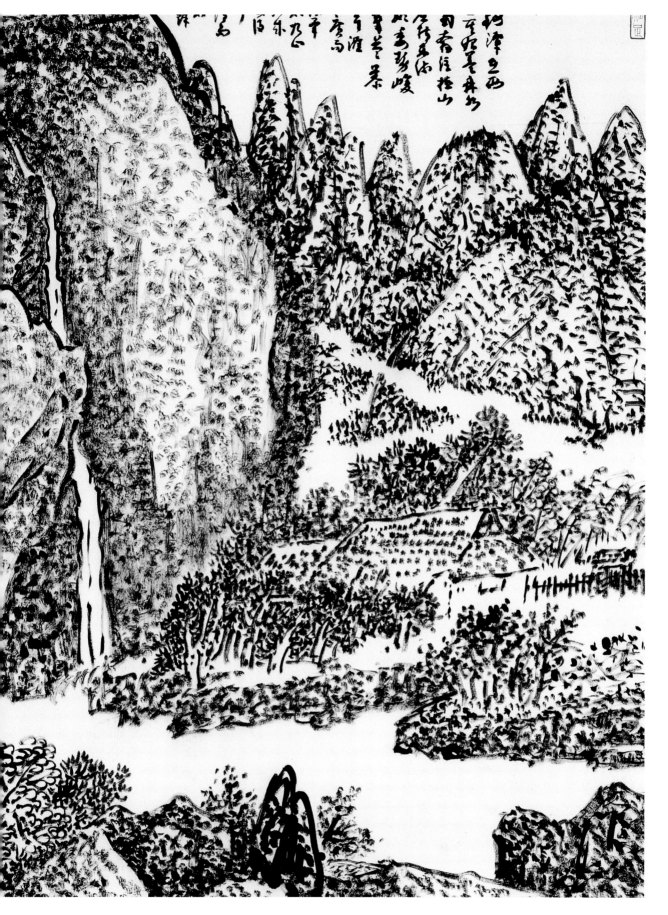

[左圖]
《蘿軒變古箋譜》中
的「畫詩」

[右圖]
《芥子園畫傳》中的
「蕭照畫石法」

點的排列就又密又黑。就這樣把山的體積，立體呈現出來。

　　容易看到點皴不辭其繁，筆尖已禿，含墨多時固然為「黑」，將乾時則幾近「飛白」效果。滿山遍野但見數不盡的躍動墨點，墨華奮迅，托出「丘壑」，而這丘壑「黑白」分明，石骨枯硬「頑澀」，説來這是黑白配之美。讓我常想起古代版畫，因用刀刻，又難得用水墨分出乾濕濃淡，「版畫」的印刻美，就如書法觀點的「如錐畫沙，如印印泥」了。以17世紀後期《芥子園畫傳》所雕出的「蕭照畫石法」及《蘿軒變古箋譜》（1626）「畫詩」為例，這兩件木板印刷，都可以感覺出刀刻的鋭利點線，它壓印成的黑墨感和張光賓的〈靈巖古刹〉相比，有相同的畫趣。以〈寫意條幅之一〉（P.92-93）的局部山石來對看，張光賓的皴法也

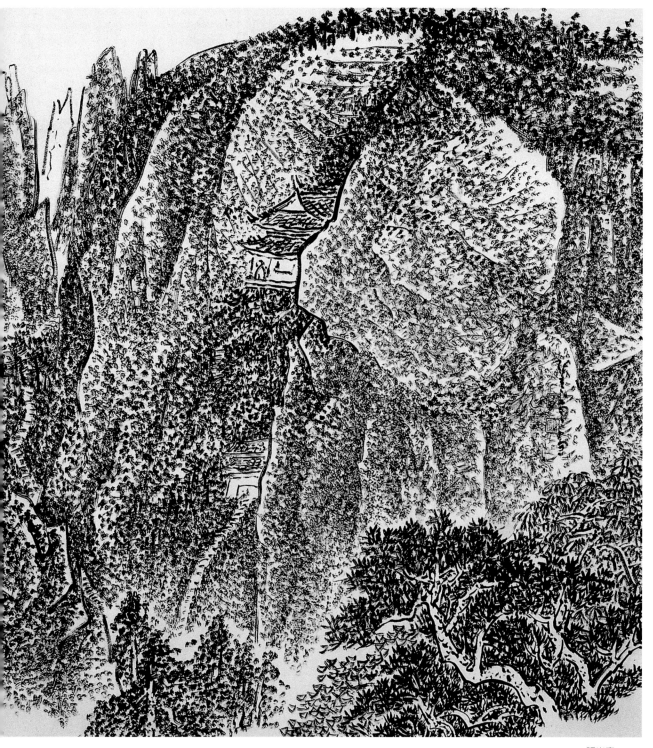

張光賓
靈巖古剎
水墨
47.5×45cm

一樣地有刀雕拓印感。把《十竹齋箋譜》（1644年刊行）上的〈聽濤〉，拿來和他的〈松路登陵〉做比較，〈聽濤〉刀雕出松幹起伏靈動的線條，〈松路登陵〉的松幹輪廓線雖較直線形，但是，松樹鱗狀確很相似。

用「焦墨點皴」而成大幅的〈焦墨山水十二條軸〉（P.132-139），全幅充實豐盈，天地在望，群山連綿、前擁後簇，高矮參差，峰巒疊嶂、劈地摩天，出以黑山白水，天地盡收眼底的雄偉氣勢，這是「黑白」調鑄的千巖萬壑傳奇。

「焦墨排點皴」，「排點」形成為線條型的「排點皴」，更能顯示簡潔的山稜塊面及畫面的厚實堆疊之感。

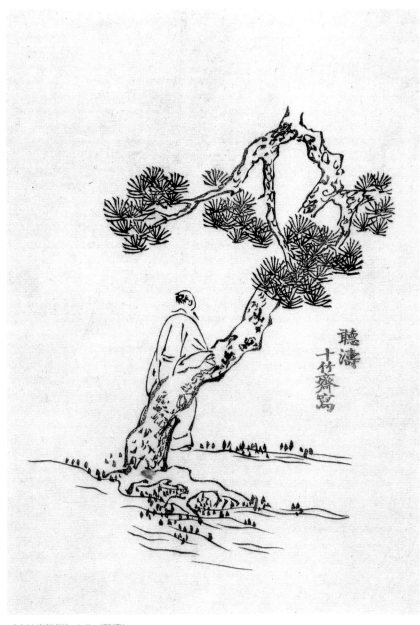

《十竹齋箋譜》上的〈聽濤〉

舉〈松巖故居〉（P.130）為例，前後兩層山，夾著人家。畫的底端是松樹雜林，用一般的點與圈來畫樹葉，山峰很清楚地看出是由一排排的點來塑造山脈的體態。有直排有橫排。這樣的皴法，未見於前人。從皴是山石紋理的表現來說，山峰的外表，其實並不一定是山石，更多的是草木的覆蓋。線形的皴法，容易掌握山石的外圍輪廓，而點的堆積，更容易把山陵的形質描繪得更精緻。就此而言，「焦墨排點皴」看來是對

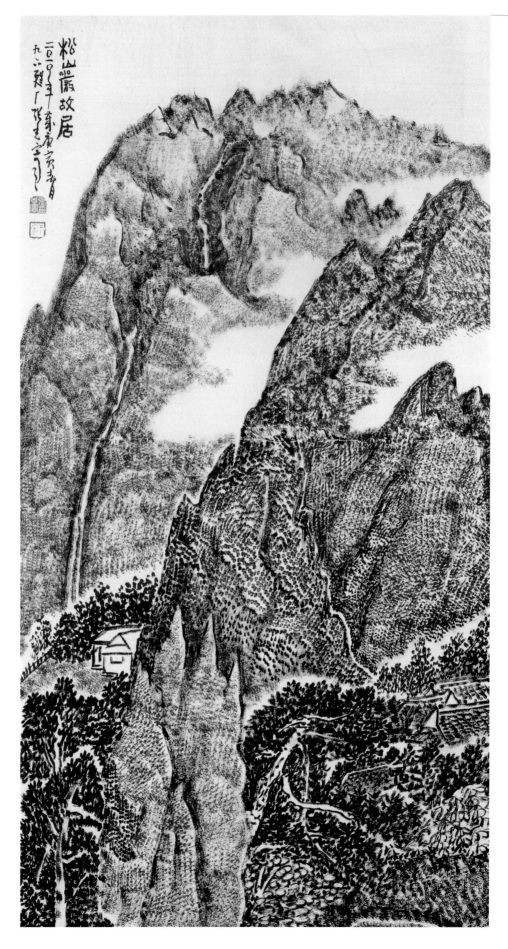

張光賓
松巖故居
2010
水墨
88×47.5cm

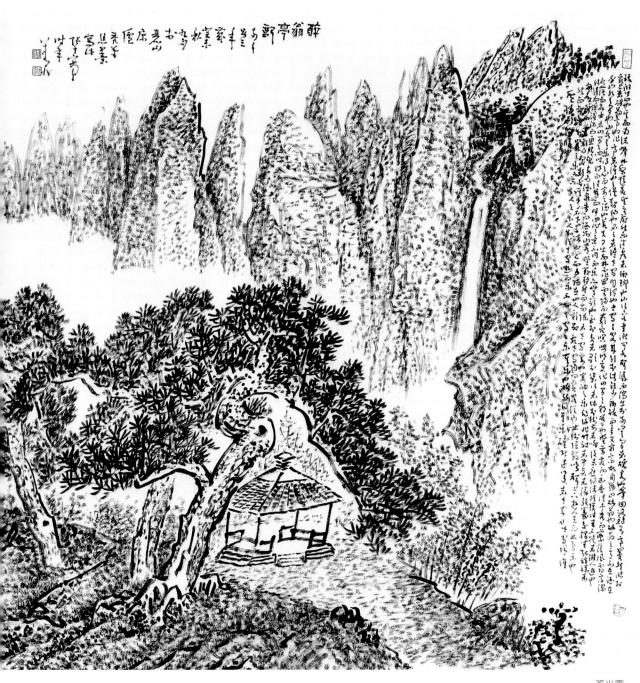

張光賓
醉翁亭記
2003
水墨
69×69cm

峰巒的草木有所交代。正如成排的造林，也可以是一面一面的岩層，真
是兩相宜，由觀者自由體會了。由點連線，由線連成面，「排點皴」在
張光賓的筆下運作，確實是達成了。點固然是「焦墨」，但一樣分出黑
灰白的層次。墨雖云「焦」，畫上因用點時用筆的輕重，排列的疏密，
堆積的狀況，而有所分別。這幅〈松巖故居〉前後的兩層山峰，明顯

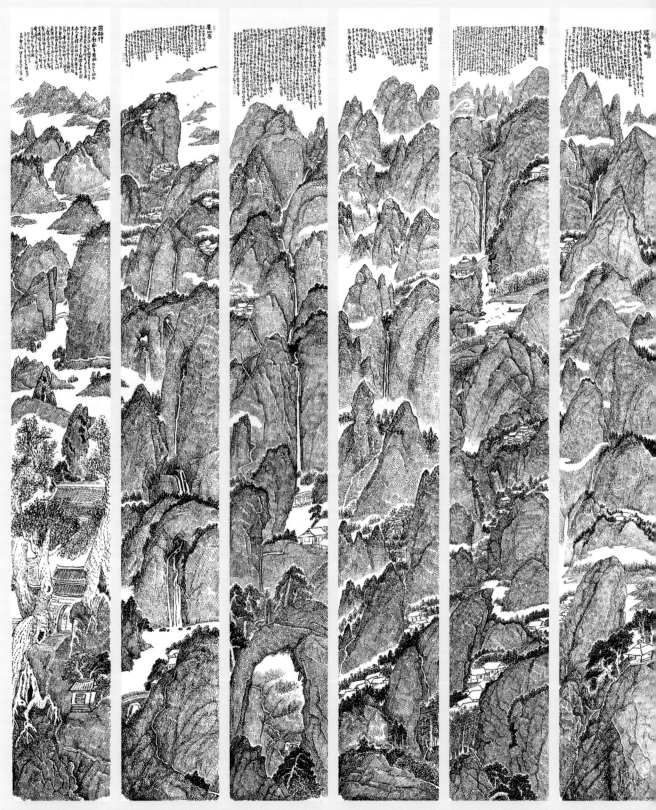

張光賓　焦墨山水十二條軸　2008　水墨　360×47cm×12

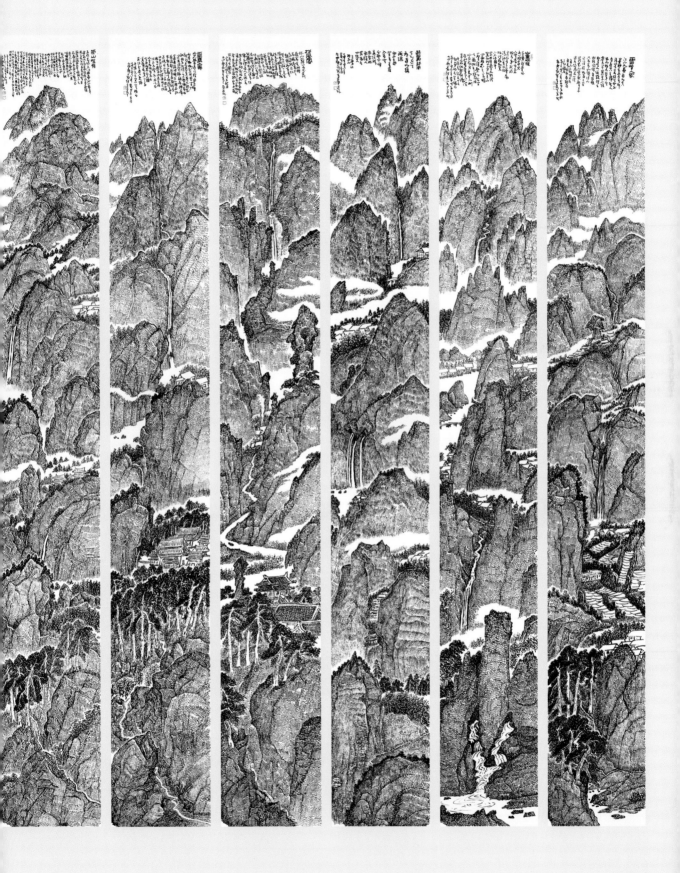

133

張光賓　焦墨山水十二條軸（局部）

張光賓　焦墨山水十二條軸（局部）

張光賓　焦墨山水十二條軸（局部）

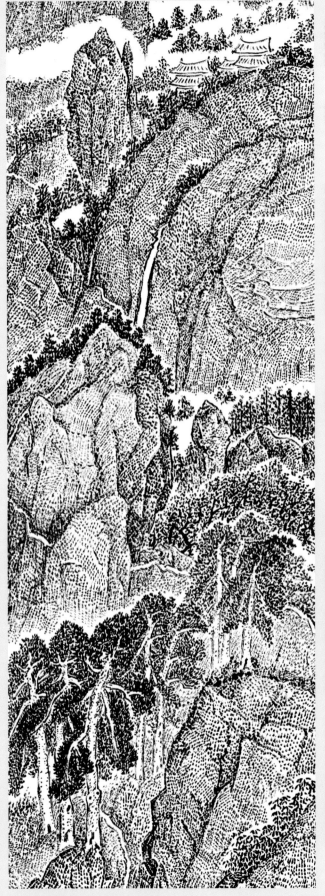
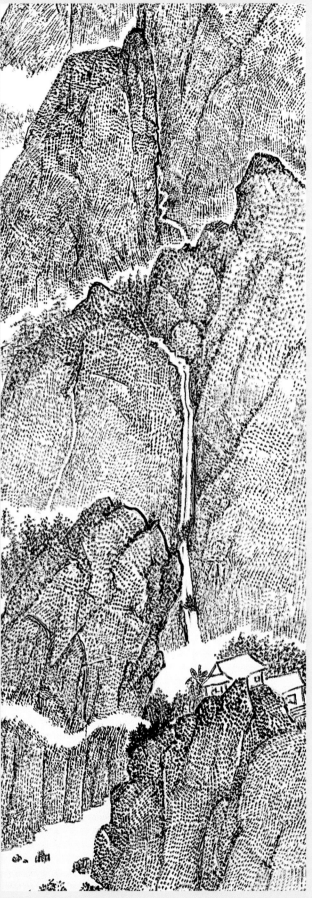

張光賓　焦墨山水十二條軸（局部）

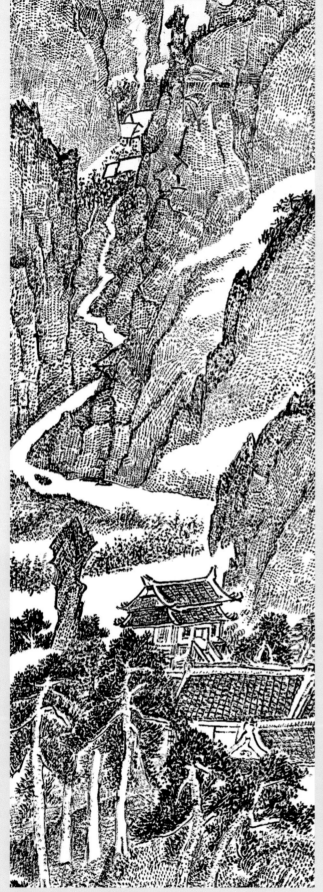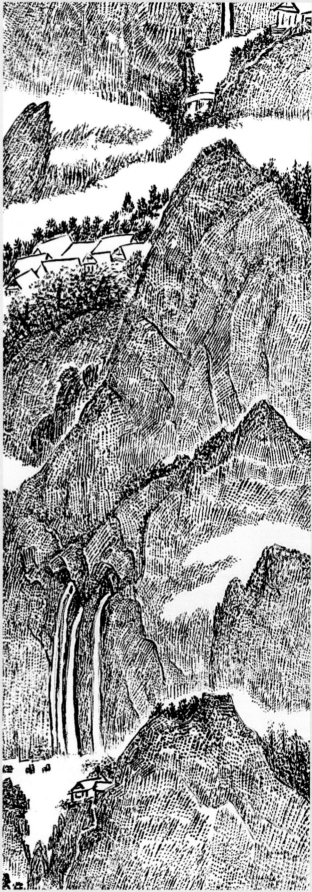

張光賓　焦墨山水十二條軸（局部）

張光賓　焦墨山水十二條軸（局部）

[左圖]

張光賓　梅花書屋　1995　彩墨　69.5×19cm

[右圖]

張光賓　雙溪古道　2009　水墨　96.5×89cm

地，墨色前景重於後景，下筆也是前景重，遠景輕，就分
出遠近了；同理，下方的樹，點更密更黑。

　　通常我們把一個形狀畫出來，用術語說是「造型」。
最簡單的方式就是從一小點開始，連點成線，連線成為一
個面，面面相關，就是一個空間裡的立體形狀。張光賓
近年的山水畫用「焦墨點皴」，也就是回歸最簡單的「造
型」方式。加以用焦墨，也是以濃厚單純的「黑」。就是
以一馭萬，以點之組合來表現大地山川。

【張光賓的排點皴】

張光賓作「排點皴」成畫的過程，可從如下連續分解動作
中清楚看出（藝術家出版社資料庫提供）：

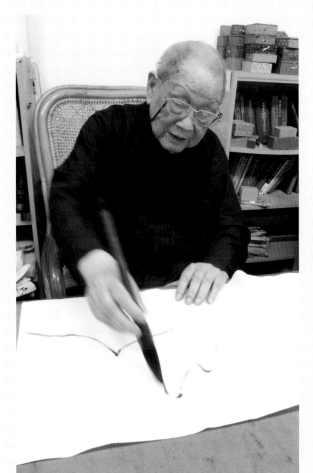

1. 張光賓開始作畫的第一步，先勾勒輪廓。

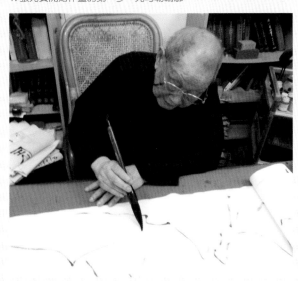

2. 進行輪廓構圖

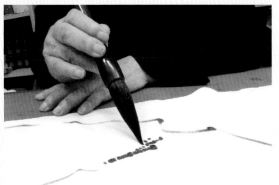

3. 開始畫墨點子

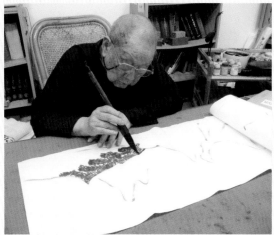

4. 專注作畫中

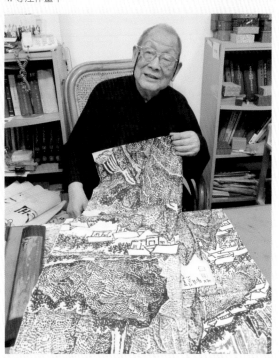

5. 張光賓完成畫作後，解說作品時的神情。

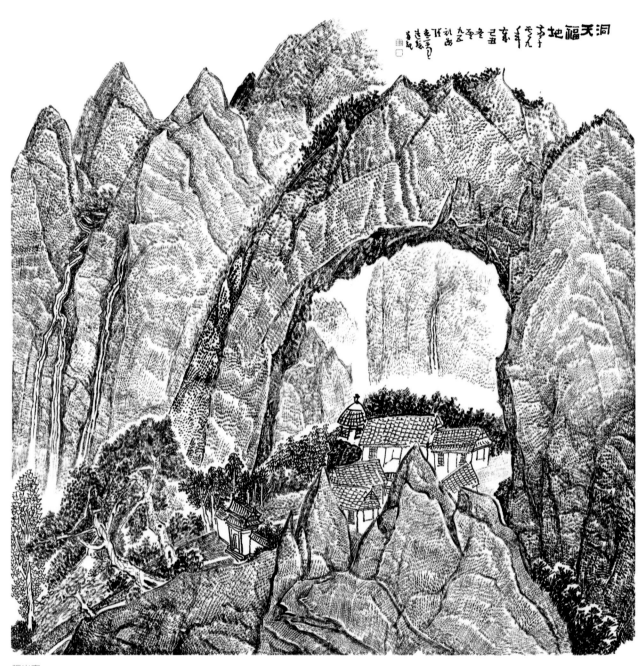

張光賓
洞天福地
2009
水墨
144×150cm
（右頁為局部圖）

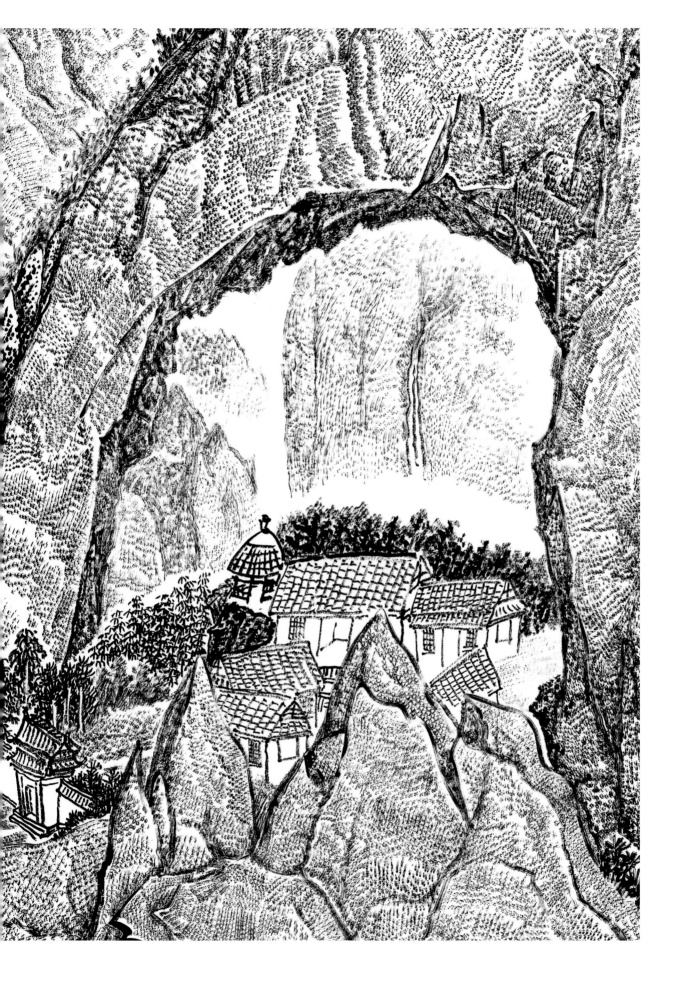

VI • 晚近生活，退休榮耀

時代的因緣路，從內陸出發，輾轉路上，職務由文而武，由武又文，書畫為寄，一生不改其志，落根海嶠，悠然生活，再創書畫高峰，第二十九屆行政院文化獎得獎、第十四屆國家文藝獎，一年雙得，創下台灣大獎的異數。

[左圖]
2010年已高齡九十六歲的張光賓，依舊笑容可掬。（何政廣攝）

[右頁圖]
張光賓
武陵先春（局部，全圖見P.147）
1979　彩墨
136×34cm

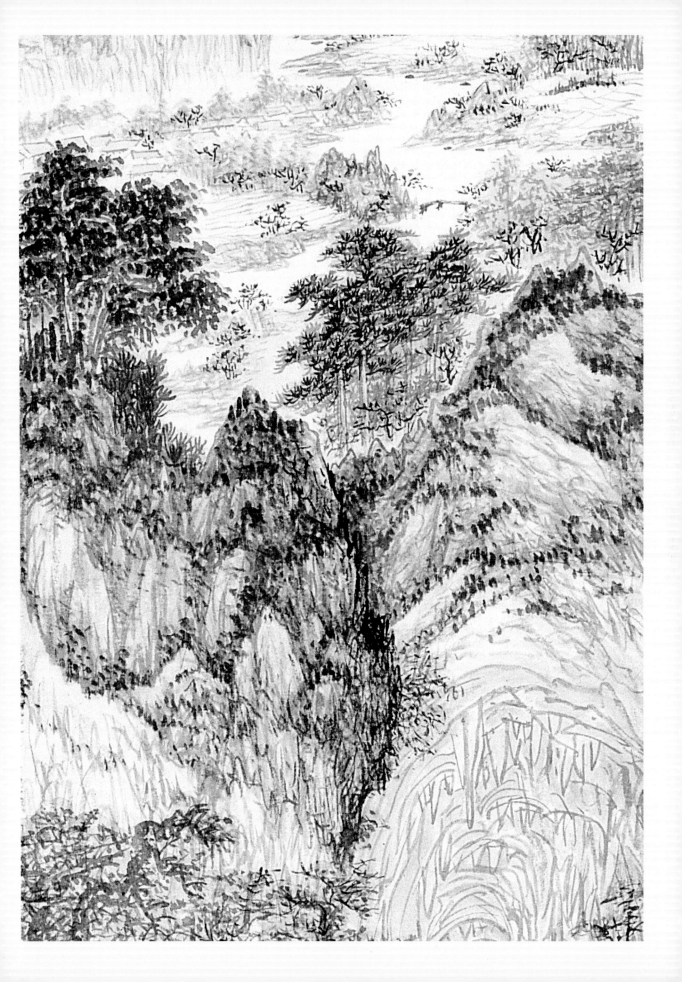

關鍵字

行走

　　故宮的特定意思。因為故宮本是傳承「清宮」典藏。清宮官員任職，稱在「某處行走」。用今日的故宮有以處為單位，在「某處行走」，十足的思古幽情，很貼切於掌理原本清宮古文物的典藏所，卻也語帶嘲諷，那就是調侃無所事事的同事，整天串門子，到「處」行走；相對地也有自嘲的一面，自謙研究無成，只是故宮的過客，辦公室裡走動而已。

▌書畫為寄，悠然生活

　　1987年，七十三歲的張光賓，從工作了近二十年的故宮書畫處退休。

　　他退休前畫了一幅〈大埤湖畔今與昔〉（P.89），上面題識：「廿年前與五六同僚於大埤湖畔置地，冀退休後築室以居，共享晚歲，時沿湖一片蓁莽，若遇暇日，唯三五釣徒，出入其間，而今大廈林立，不復往昔舊觀，獨謝家老宅仍獨立，有不勝今昔之嘆也，時民國七十五年，歲在丙寅秋九月既望於麗山寓廬。」

　　這幅畫裡的建築物是當代的高樓大廈，點景人物也不是長袍馬褂的悠閒高士，而是往來休閒的釣客與行人。中國畫用來畫山畫水總是很傳統，山川可以千古不變，但是建築物與人物的服裝往往隨時代而不同，

1987年張光賓（前排左三）自故宮退休時，與書畫處同事合影。前排左四為書畫處處長吳平。

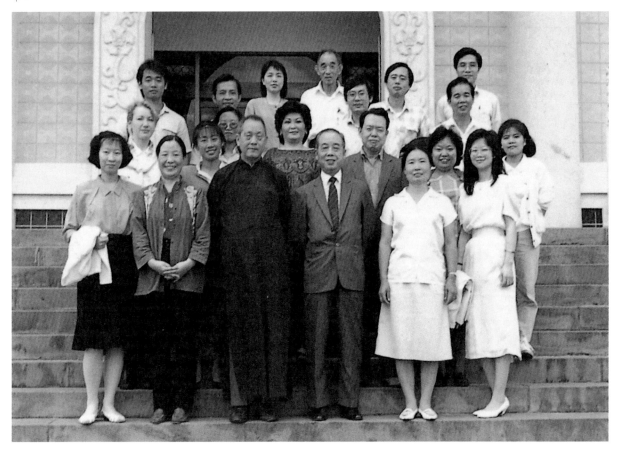

張光賓攝於自宅存畫的庫房（王庭玫攝）

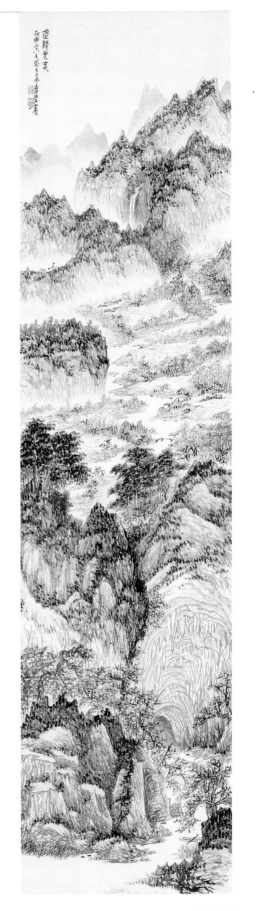

一個畫家生活的時代與地方常不一樣，畫家可以畫出它所親身體驗及看到的，或是畫憧憬想像中的理想世界。多元的想法，是都可以包容接受的。這幅〈大埤湖畔今與昔〉畫中的景物包含了今與昔。「今」是建築物與人的服裝，山樹的畫法是傳統的「昔」。近一百年來，中國畫一個共同的問題，是怎樣將傳統和當今的生活連在一起。

用傳統的畫法畫出「今」，這一幅畫裡，對畫家自己來說是一個退休生活的憧憬，把自己生活的理想國寄託中國山水畫裡。

2008年，張光賓將他自己的研究論文結集出版，以《讀書說畫》（P.52上圖）為名，又標了子題：「台北故宮行走二十年」。何以用「行走」兩字？1970年代，筆者也在故宮書畫處工作，我問同事陳葆真女士（現台灣大學藝術史教授），今日有何工作，她悠然地答曰：「在書畫處行走。」沒想到，未久，竟然同事間有了「行走」一詞出現。大家容易接受這一詞目，因為故宮本是「清宮」，同事了解「清宮」的掌故，宮裡面的官員在軍機處、在南書房任職，稱「軍機處行走」、「南書房行走」。張光賓用

[右圖] 張光賓　武陵先春　1979　彩墨　136×34cm

[右頁圖]
張光賓與剛完成的畫作
（何政廣攝）

[上圖]
認真解說創作內涵的張光賓
（何政廣攝）

[下圖]
張光賓攝於2003年師大藝廊
「張光賓九十書畫展」現場

了「行走」兩字，當年的「故宮人」，看了難免會心一笑。

時間飛逝，張光賓從工作崗位上退休，轉眼已超過二十年，問相對後來進入故宮的「故宮人」，已經不知其意了。退休是某一種階段的完成，畫一個句點；但這對藝術創作的人來說，是沒有這個限制的。一輩子都可以繼續地畫下去、寫下去，張光賓就是這樣的信念。

在張光賓退休前，1982年，他曾受聘於中國文化大學藝術研究所及國立藝術學院（今國立台北藝術大學）美術系，執教相關書畫課程。書畫創作與展覽，也是一直往前。

退休生活較為遺憾的是張夫人於1996年7月過世。

▎大獎的異數

2010年1月27日，文建會公布第二十九屆行政院文化獎得獎名單，分別是張光賓、黃春明和廖修平三位先生。行政院院長吳敦義為得獎人張光賓佩戴上中華民國文化獎章，並致詞分享及感謝他們在文化領域的成就與貢獻。讚許三位得獎人的經典作品都融合了對生活、家鄉、傳統文化的深厚感情，並且將這份執著展現在文化藝術的傳承教育上，期使下一代能夠因此培養出美善及創新進步的豐厚力量。

評審會認為張光賓得獎的理由是：

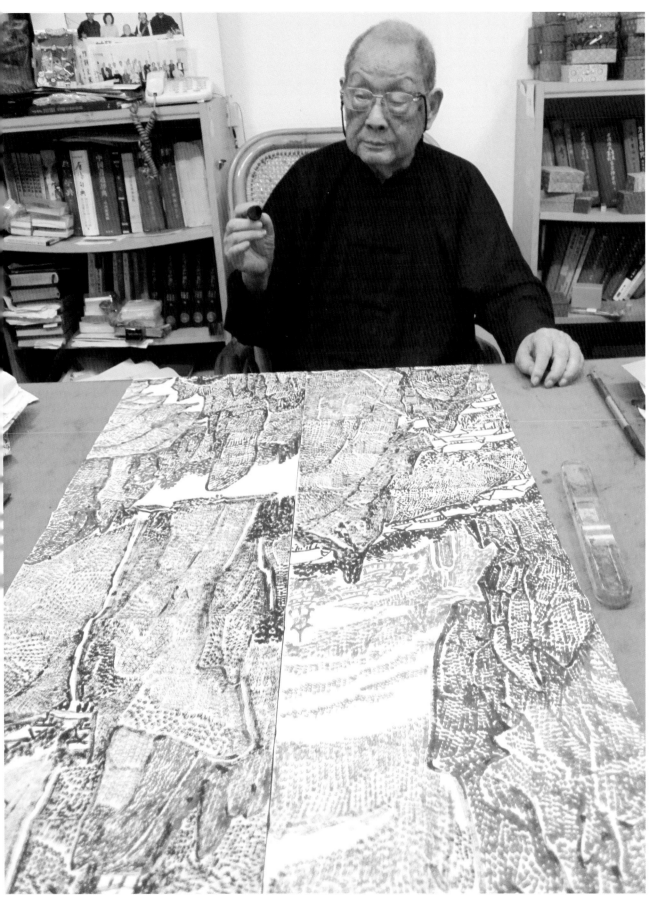

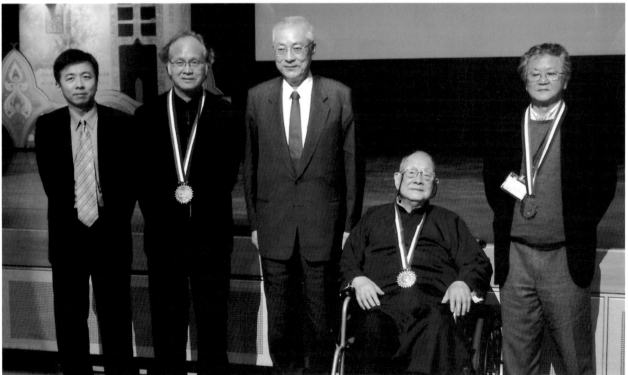

［上圖］ 張光賓於第29屆行政院文化獎上致詞
［下圖］ 第29屆行政院文化獎頒獎典禮，右起為黃春明、張光賓、行政院院長吳敦義、廖修平與文建會主委盛治仁。

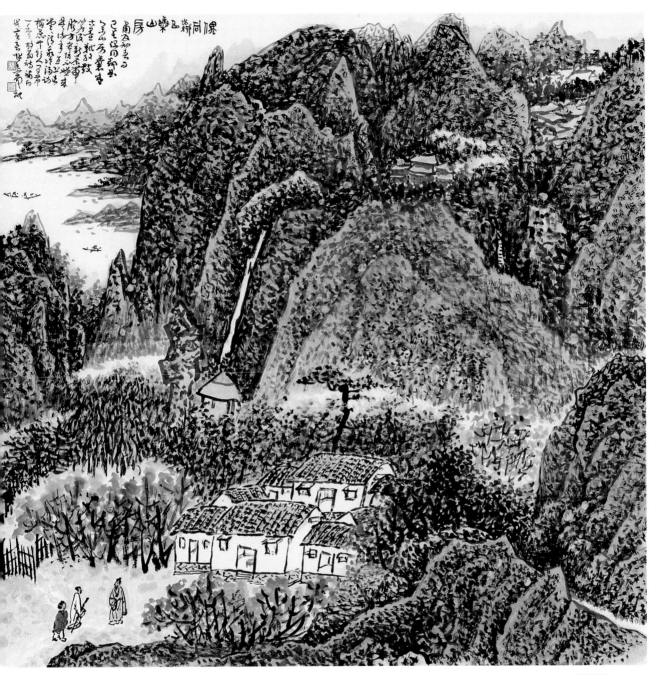

張光賓
偶同鄰曲集山房
1998
70×78cm

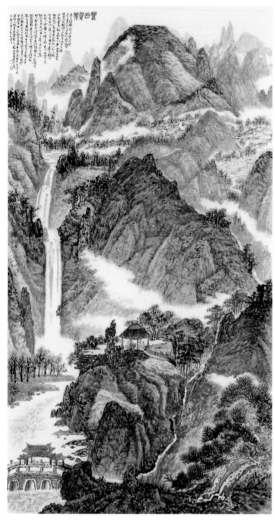

（1）張光賓從事傳統書法、繪畫創作逾六十載，藝術風格突出，透過十餘次個展、六冊書畫作品集與數百回聯展，其創作成果對當代書畫發展具一定的影響。

（2）張光賓在學術研究領域素負盛譽，其對元朝書畫史的專精，被譽為「元代書畫史活字典」，數十篇見解精闢獨到的論文，對於釐清古代書畫史上問題的解決，貢獻卓著。其於山水畫，晚年變法創「焦墨點皴法」畫風獨樹一格；於書法藝術，隸書、草書均工，於隸書中展現古風；於草書中顯露清人遺意，皆為當代不可多得之藝術成就者。

[左圖]
張光賓　春山簀翠　1995　彩墨　190×92cm
[右圖]
張光賓2010年近影（何政廣攝）

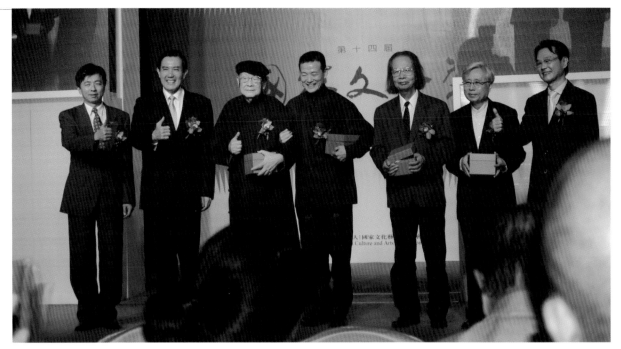

（3）張光賓一生不忮不求，澹泊開朗，謙虛隨性，為藝術而藝術、書畫創作、學術研究終生不輟，成就斐然。其對於以翰墨來推動文化藝術、弘揚固有文化、倡導藝術教育、提攜後進及栽培人才可謂不遺餘力，且身體力行、出錢出力，其不攀名利、默默關注地方文化的淑世襟懷，教人感佩，在藝壇樹立了「光風霽月」的人格典範。

（4）張光賓在傳統水墨畫、書法漸趨式微的當代藝壇，其成就，無疑地為藝術史寫下璀璨的一頁。

接著，國家文化藝術基金會於10月22日，頒發第十四屆國家文藝獎，書畫家張光賓及作曲家賴德和，以及作家七等生、表演藝術家吳

[下跨頁圖]
張光賓　湖山清遠
2007　76×496cm

張光賓所題的麗
山寓廬（藝術家
出版社資料庫提
供）

張光賓居所一景
（藝術家出版社
資料庫提供）

張光賓居所白板
上貼滿相片（藝
術家出版社資料
庫提供）

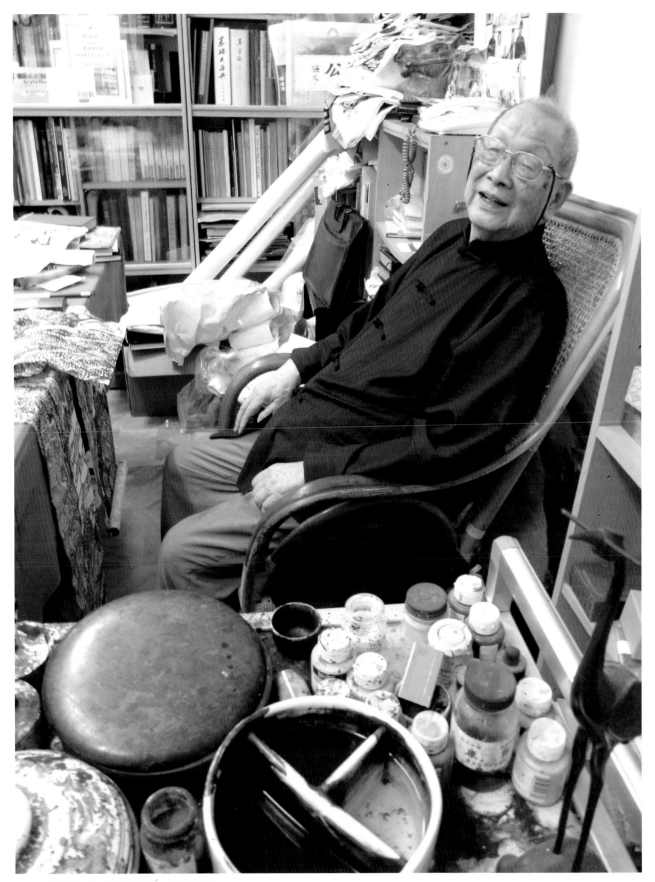

張光賓2010年秋攝於畫桌前（王庭玫攝）

2010年秋，張光賓笑呵呵地與
孫兒、孫女們送的玩偶合影。
（王庭玫攝）

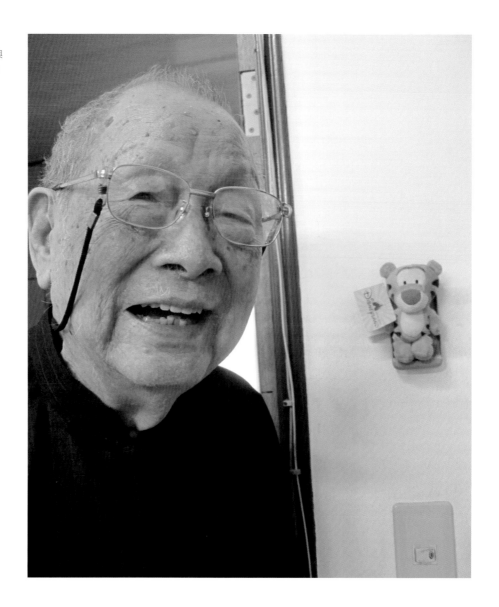

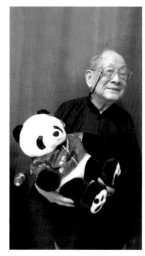

興國為得主。高齡九十六歲的張光賓是國藝獎歷屆得主中年紀最大的一位。藝壇推崇他豐沛的創作力和書畫史研究成就。國家文藝獎及行政院文化獎，均是台灣藝文界最高榮譽之一。國藝會也將透過傳記、紀錄片的出版，讓外界更了解張光賓的藝術成就。

國家藝術基金會頒獎典禮，張光賓執意站立答謝，他說：「我是一個不進教堂的基督徒，我雖然老了，只要這一管禿筆我拿得動，我是一直不停的寫下去、畫下去。」

同一年內，張光賓相繼得到這兩項殊榮，真可以說是台灣藝術界的異數。藝壇也同聲祝頌他壽登百齡晉無量壽。

生平年表

1915	· 一歲。農曆10月28日（國曆12月4日）出生於四川省達縣香爐山。字序賢，號于寰。
1932	· 十八歲。初中畢業，任故鄉四川小學教職。習書法，初臨摹魏隸黃初元年〈受禪碑〉。娶指腹為婚妻子許光潔女士。
1936	· 二十二歲。赴鄉村簡易師範科就讀，一年畢業後回鄉任教於小學，期間擔任校長二年。女兒雪梅誕生。
1940	· 二十六歲。辭小學校長之職。於省立高中師範就讀一年半，期間擔任學生自治會長、三民主義青年團副隊長及區分部委員，為學生爭取權益而與校方高層不合而遭開除。到重慶戰時青年宣導團任職。
1942	· 二十八歲。就讀國立藝術專科學校國畫科三年（原北平、杭州藝專，中日抗戰時於湖南沅陵合併改稱），受業於黃君璧、傅抱石、豐子愷、李可染等諸名家。
1945	· 三十一歲。6月，國立藝專三年制國畫科畢業。8月，在重慶北碚大雄中學教國文、美術半年。藝專畢業時同學贈以〈曹全碑〉，一寫二十年。
1946	· 三十二歲。離開重慶，隨三民主義青年團遼北支團赴東北，在遼北四平市參加戰後復員青年社宣傳組訓工作。任青年期刊《十四年》及《大眾日報美術週刊》專欄主編。
1947	· 三十三歲。於遼北省四平市舉辦首次個展。三民主義青年團與國民黨合併後，轉至昌圖縣擔任縣政府主任秘書，該縣淪陷後又至撫順第三軍官訓練班擔任教官，主編《校聲》。與劉志芳女士於東北再婚，長子成遼於瀋陽出生。
1948	· 三十四歲。從大陸東北南下，過北京探視李可染，經杭州、上海，至南京探望傅抱石，再輾轉至台灣。
1949	· 三十五歲。秋間轉任海軍第二艦隊少校祕書。因少小好友黎玉璽帶軍撤退來台，隨而轉任海軍總部，任文職行政。次子成屏於屏東出生。
1951	· 三十七歲。個展於高雄市左營「四海一家」。幼子成高於高雄出生。
1954	· 四十歲。辭海軍第二艦隊指揮部主任，後調升海軍總部任文書工作，升為上校。以多子生計為困，至同學王修功開設之陶瓷廠從事藝術陶瓷彩繪工作，並在社子永生工藝社畫瓷鼓。
1966	· 五十二歲。個展於台北市國軍文藝活動中心。向書法家曾紹杰請益，改寫漢隸〈史晨碑〉與〈禮器碑〉。
1967	· 五十三歲。獲台灣省第二十二屆全省美展書法部第一名。
1969	· 五十五歲。自國防部諮議官退伍，任職國立故宮博物院書畫處，從委任最低級幹事試用做起。繪畫風格仍沿襲傳統與師承。
1970	· 五十六歲。故宮舉辦「中國古畫討論會」，負責編輯17世紀私家收藏圖錄，展品中多明清之際作品。認識王雲五、陳雪屏等人。發表〈中國繪畫線條的發展〉。
1971	· 五十七歲。第六屆全國美展（繪畫部）獲免審查邀請參展迄今。
1972	· 五十八歲。「三人行藝集」（張光賓、董夢梅、吳文彬）於台北省立博物館首展，畫家席德進前來觀賞，並為張光賓繪肖像素描一幅。 · 發表〈燕文貴與「燕家景緻」〉於《幼獅月刊》。
1973	· 五十九歲。發表〈國立故宮博物院寄藏湘鄉曾氏文獻目錄〉於《故宮文獻》。
1974	· 六十歲。徐復觀於香港《明報月刊》發表〈中國畫史上最大的疑案——兩卷黃公望的富春山圖問題〉。撰文翻案，黃公望的事蹟，引發諸多書畫學者如饒宗頤、傅申、翁同文等人對於《富春山居圖》的〈無用師卷〉及《子明卷》之真偽探討學術筆戰，為期二年。發表〈故宮博物院閱讀書畫筆記（兩件法書作者題名探討）〉及〈兩件法書作者題名探討——閱讀宋元書畫筆記〉。
1975	· 六十一歲。辦理故宮〈元四大家特展〉，編著《元四大家》，升任為編輯。 · 發表〈故宮博物院收藏法書與碑帖〉、〈黃公望富春山居圖以外的問題〉、〈無用師與黃公望富春山居圖卷〉、〈元朝四大家的繪畫〉。
1976	· 六十二歲。發表〈中國書道的特質及其發展〉。
1977	· 六十三歲。發表〈元儒仙句曲外史張雨生平考述〉、〈書法——特殊獨立藝術、審美實用兼具〉、〈山水畫〉、〈中國繪畫的特質及其發展〉、〈黃公望富春大嶺圖〉。

1978	・六十四歲。繪畫作品被選刊於《中國當代名家畫集》。發表〈辨趙孟頫書急就章冊為俞和臨本——兼述俞和生平及其書法〉、〈李衎——文湖州竹派的中興者〉、〈中華繪畫的特質及其發展〉、〈黃公望是否住過富陽問題——讀徐復觀先生「黃大癡兩山水長卷的真偽問題」以後〉。
1979	・六十五歲。著《元朝書畫史研究論集》，彙集1975年來於《故宮季刊》等學術刊物所發表論文，其中以討論元黃公望〈富春山居圖〉真偽問題四篇最重要。獲第十六屆中華民國國畫學會繪畫理論金爵獎。參加「三人行藝集」書畫聯展於省立博物館。撰文〈從筆墨發展來體認夏圭的山水畫〉。
1980	・六十六歲。編著《元畫精華》。發表〈從王右軍書樂毅論傳衍辨宋人摹褉冊〉。自第九屆全國美展開始受邀任籌備委員及評審委員至今。發表〈元玄儒句曲外史貞居先生張雨年表〉。
1981	・六十七歲。獲邀出席「克利夫蘭中國書畫討論會」於美國俄亥俄州克利夫蘭美術館 (Cleveland Museum of Art)，順道訪問華盛頓佛利爾、紐約大都會、普林斯頓、波士頓、哈佛，以及加州大學等美術博物館，參觀中國古書畫。
	・參加「三人行藝集」書畫聯展於省立博物館。
	・編著《中國花竹畫》、著《中華書法史》；發表〈書體衍變與書法之發展〉。
1982	・六十八歲。兼任國立藝術學院美術學系與中國文化大學藝術研究所教師，教授書法研究等課程。發表〈工筆花鳥再開新機的陳雪翁：為陳之佛先生逝世二十週年紀念〉。
1983	・六十九歲。升任副研究員。發表〈看畫說古：從陳汝言的「荊溪圖」說起〉、〈鄭思肖墨蹟孤本：跋葉鼎隸書金剛經冊〉。
1984	・七十歲。出席台北「中國書法國際學術研討會」，並發表〈試論遞傳元代之顏書墨跡及其影響〉一文。
	・受邀「一〇〇國畫西畫名家聯展」於台南市立文化中心；「國內藝術家聯展」於台北市立美術館；受邀「大專美術科系教授聯展」於台北市立美術館。
	・當選第七屆中國美術協會理事。發表〈惲向的山水畫：兼析世傳黃繪本富春圖與惲向山水畫的關係〉、〈黃公望的兩幅雪景山水〉、〈快雪時晴帖〉、〈追懷與感念：紀念先師傅抱石逝世十九週年〉、〈馬琬的山水畫〉、〈國之重寶專輯：院藏書畫精萃特展〉等文。
1985	・七十一歲。受邀「國際水墨畫特展」於台北市立美術館，並撰〈水墨畫的界定〉一文。受邀「全省美展四十年回顧展」於省立博物館。
	・發表〈定武蘭亭真蹟〉、〈得「意」忘「形」：談中國畫的變〉、〈李倜與陸柬之書文賦卷〉、〈宋四家法書墨蹟要覽(蔡襄、蘇軾、黃庭堅、米芾)〉。
1986	・七十二歲。冬季升任故宮博物院書畫處研究員。受邀「紀念先總統蔣公百年誕辰美展」於台北。「百人書畫聯展」於台北市新生畫廊。受邀「畫家畫台北——印象台北展」於台北市立美術館。發表〈雲林遺翰透玄機 鷗波補書別有天——從一頁倪瓚題跋談趙補唐臨晉帖〉、〈漢唐「隸」「楷」炳煥千古——漢唐碑誌墨拓展舉隅〉、〈俞和書樂毅論與趙孟頫書漢汲黯傳〉。
1987	・七十三歲。自故宮博物院書畫處研究員退休。參加「三人行藝集」聯展於台北省立博物館。著《書法藝術》。發表〈元代山西兩李學士生平及書畫〉等。
1988	・七十四歲。受國立歷史博物館邀請舉辦書畫個展，並獲頒榮譽金章。受邀「韓、中、日國際展」於漢城奧運。
	・受邀「中華民國美術發展展覽」於台灣省立美術館。個展於高雄名人畫廊。作品被選刊於《中國當代書畫選》。獲邀參加「中華民國當代美展」，巡迴中南美洲。
	・發表〈元吳太素松齋梅譜及相關問題的探討〉一文。
1990	・七十六歲。受邀「台灣美術三百年作品展」於省立美術館。
1991	・七十七歲。獲頒第十四屆中興文藝獎書法類獎章。出席慶祝中華民國建國八十年「中國古藝術文物討論會」於故宮。著《最美麗的文字》。
	・發表〈元玄儒張雨生平及書法〉於《中國古藝術文物討論會論文集》、〈元張雨自書詩草〉。
1992	・七十八歲。回四川探親。著《張光賓書作集》。發表〈宣和書畫二譜宋刻質疑〉。
1993	・七十九歲。受邀舉辦「張光賓先生癸酉年書畫展」於台北玄門藝術中心，並出版書畫集。發表〈元玄儒張雨生平及書法〉。
1994	・八十歲。發表〈王壯為書法的思、因、變、創〉。
1995	・八十一歲。受邀參加「八十之美——資深藝術家聯展」。

1996	·八十二歲。7月，張夫人過世。
1997	·八十三歲。台灣省立美術館邀請個展，印行《張光賓丁丑年書畫展作品集》。
	·中國美術協會頒贈當代美術家創作成就與書法家獎座。
	·中期繪畫風格「焦墨散點皴逐漸成形」。
1999	·八十五歲。獲國立文化資產保存研究中心籌備處購藏山水畫乙幅。
2001	·八十七歲。獲中華民國資深青商總會頒贈第九屆全球中華文化藝術薪傳獎「中華書藝獎」。
2002	·八十八歲。韓國世界足球賽期間舉辦「東亞細亞筆墨精神展——草神」，應邀以草書巨幅寫自撰〈草字訣〉及張建富〈世足賽歌詠〉。中國書法學會四十周年慶，頒贈書法功勞獎獎章一座。應邀出席「台灣2002年東亞繪畫史研討」。
2003	·八十九歲。應邀參加長流美術館「時間的刻度——台灣美術戰後五十年展」。
	·應邀於台南縣將軍鄉文史廳舉辦「張光賓書畫義賣展」，所得捐助財團法人漚汪人薪傳文化基金會興建「鹽分地帶文化館」，出版《詠北門區詩等——張光賓癸未年書畫集》。
	·應中華民國書法教育學會之邀，於師大畫廊舉辦「張光賓九十書畫展」，並出版《張光賓書畫集》。
2004	·九十歲。9月，應國立歷史博物館之邀，於國家畫廊舉辦「筆花墨雨——張光賓教授九十回顧展」，並出版作品集。
2005	·九十一歲。「張光賓、鄭善禧書畫聯展」於福華沙龍展出，並出版作品集。晚期個人獨特繪畫風格「焦墨排點皴」形成。
2006	·九十二歲。獲頒國家文化總會之「第一屆當代藝術風：藝術傳承貢獻獎」。
2007	·九十三歲。受邀「天書」現代畫展於台北一票人票畫空間。
	·著《隸書白湛淵西湖賦》。國立歷史博物館出版前輩書畫家口述歷史叢書《張光賓——筆華墨雨》。
2008	·九十四歲。應邀於鹽分地帶文化館舉辦「張光賓書畫近作義展」。 受邀國立台北藝術大學關渡美術館個展「任其自然—張光賓教授九十五歲草書唐詩暨焦墨山水展」。
	·10月，蕙風堂出版《草書唐詩三百首》、11月、出版論文集《讀書説畫——台北故宮行走二十年》。
	·12月，台北藝術大學展出「任其自然」張光賓教授九十五歲草書唐詩暨焦墨山水畫展。並捐贈草書唐詩三百十六幅及山水畫四幅，給國立台北藝術大學。
2009	·九十五歲。參加「2009傳統與實驗書藝雙年展」。出版《台灣名家美術100年——張光賓》。
2010	·九十六歲。於國父紀念館舉行「向晚逸興書畫情——張光賓教授九十歲後書畫展」。
	·獲國家最高榮譽獎兩項。行政院文化獎，以及國家文藝基金會本年度得獎人。

參考資料

文獻及出版

·張光賓，《天書》，台北市：一票人票畫空間，2007。
·張光賓，《筆華墨雨：張光賓教授九十回顧展》，台北市：國立歷史博物館，2004。
·張光賓，《張光賓書畫展》，台中市：台灣省立美術館，1997。
·張光賓、鄭善禧，《張光賓、鄭善禧書畫聯展》圖錄，台北市：福華沙龍，2005。
·張光賓、鄭善禧，《張光賓、鄭善禧書畫聯展》圖錄，台北市：福華沙龍，2010。
·張光賓，《張光賓書畫集》，台北市：意研堂，2003。
·張光賓，《神逸豪暢任自然：張光賓癸酉年書畫展》，張光賓，1993。
·張光賓，《向晚逸興書畫情：張光賓九十歲後書畫展》，台北市：國立國父紀念館，2010。
·蔡耀慶主訪編撰，《張光賓：筆花墨雨》，「口述歷史叢書9——前輩書畫家系列8」，台北市：國立歷史博物館，2007。
·王耀庭、趙宇脩，《台灣名家美術100：張光賓》，新北市：香柏樹文化，2009。
·王耀庭，《山水畫法1・2・3》，台北市：雄獅圖書股份有限公司，1984。
·「第二十九屆行政院文化獎」新聞光碟，行政院製作。

家庭美術館／美術家傳記叢書

墨焦‧筆豪‧張光賓　王耀庭／著

文建会 策劃
藝術家 執行

發 行 人｜盛治仁
出 版 者｜行政院文化建設委員會
地　　址｜100台北市中正區北平東路30-1號
電　　話｜(02)2343-4000
網　　址｜www.cca.gov.tw
編輯顧問｜陳奇祿、王秀雄、林谷芳、林惺嶽
策　　劃｜許耿修、何政廣
審查委員｜洪慶峰、王壽來、王西崇、林育淳
　　　　　蕭宗煌、游淑靜、劉永逸
執　　行｜游淑靜、楊同慧、劉永逸、詹淑慧
編輯製作｜藝術家出版社
　　　　｜台北市重慶南路一段147號6樓
　　　　｜電話：(02)2371-9692~3
　　　　｜傳真：(02)2331-7096
總 編 輯｜何政廣
編務總監｜王庭玫
數位後製作總監｜陳奕愷
文圖編採｜謝汝萱、鄭林佳、黃怡珮、吳礽喻
美術編輯｜王孝媺、曾小芬、柯美麗、張紓嘉
行銷總監｜黃淑瑛
行政經理｜陳慧蘭
企劃專員｜柯淑華、許如銀、周貝霓
專業攝影｜何樹金、陳明聰、何星原

劃撥帳戶｜行政院文化建設委員會員工消費合作社
劃撥帳號｜10094363
網路書店｜books.cca.gov.tw
客服專線｜(02)2343-4168

總 經 銷｜時報文化出版企業股份有限公司
倉　　庫｜新北市中和區連城路134巷16號
電　　話｜(02)2306-6842

南部區域代理｜台南市西門路一段223巷10弄26號
　　　　　　｜電話：(06)261-7268
　　　　　　｜傳真：(06)263-7698
製版印刷｜欣佑彩色製版印刷股份有限公司

初　　版｜2011年04月
定　　價｜新臺幣600元

ISBN　978-986-02-6925-3

國家圖書館出版品預行編目資料

墨焦‧筆豪‧張光賓／王耀庭 著
-- 初版 -- 台北市：文建會，2011〔民100〕
160面：19×26公分

ISBN　978-986-02-6925-3（平裝）

1.張光賓 2.書畫 3.臺灣傳記

940.9933　　　　　　　　　100000214